OMA Project

臺北表演藝術中心
Taipei Performing Arts Center

建築師：雷姆‧庫哈斯（Rem Koolhaas）
　　　　大衛‧希艾萊特（David Gianotten）
提　案：2008 / 2009
開　幕：2022

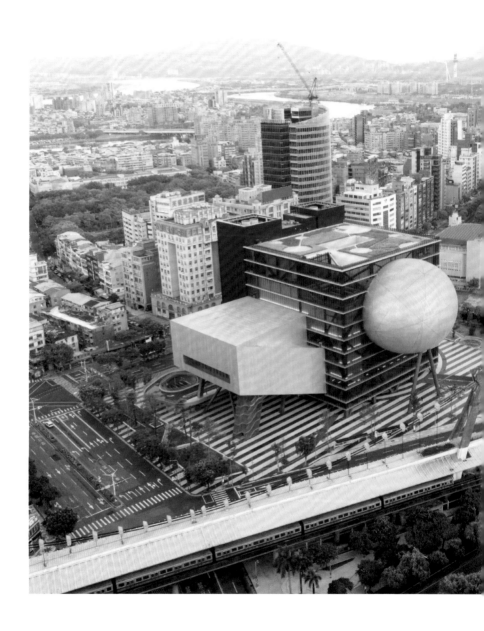

重新定義劇場的可能性

歷史上，劇場是讓公民參與的藝術媒介。但在現代世界，劇場卻日漸發展成為專屬於文人雅士的活動，使劇場在日常生活中的意義日漸減退。劇場空間的價值，往往取決於其容納正規表演的功能，而非包容、引發改變、把握當下的力量。當代劇場空間日趨公式化：由兩個不同大小的表演廳、以及一個黑盒劇場組合起來，其內部運作遵循守舊，為正規作品而設的設計原則。今天，公共劇場空間是否仍可大度寬容，同時容納經典與偶然、高雅與大眾、藝術與日常，從而成為每個人創作生命的舞台呢？

突破傳統劇場空間，放眼世界，臺北表演藝術中心立下了新的里程碑，銜接過去的劇場設計經驗，又創造了新的未來。
©Shephotoerd Co. Photography, courtesy of OMA

專門卻靈活、專注且開放,成就自由的地標

臺北表演藝術中心位於以日常文化活力著稱的士林夜市,是於邊界之間遊走的建築:專門卻靈活、專注且開放,成就自由的地標。三個劇場嵌入中央立方體,讓劇場空間可以組合起來造就新體驗。立方體從地面升高,讓臺北的日常生活透過貫穿其中的公共迴路,在北藝所在地繼續延伸。劇場嶄新的內部可能和空間連結,在創作人、觀眾及大眾之間產生各種關係,同時凝聚成一個耳目一新的地標。

設計策略1—開放的一樓空間。 臺北表演藝術中心的挑戰,在於需要的量體很大,但基地腹地又不特別大。建築師把劇場緊湊地放在一起,將建築抬高,釋放一樓的地面,跟附近的夜市、捷運站、承德路社區匯流,不讓表演廳成為孤島,看表演之外的行人也可自由穿越,帶入日常生活。
©OMA by Chris Stowers

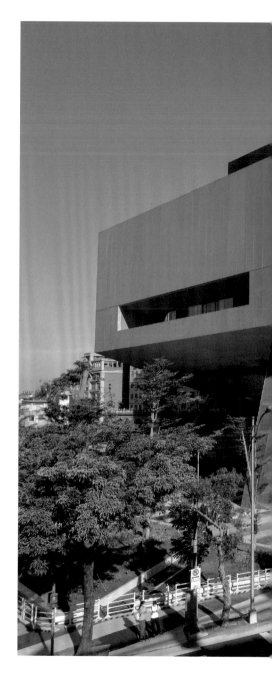

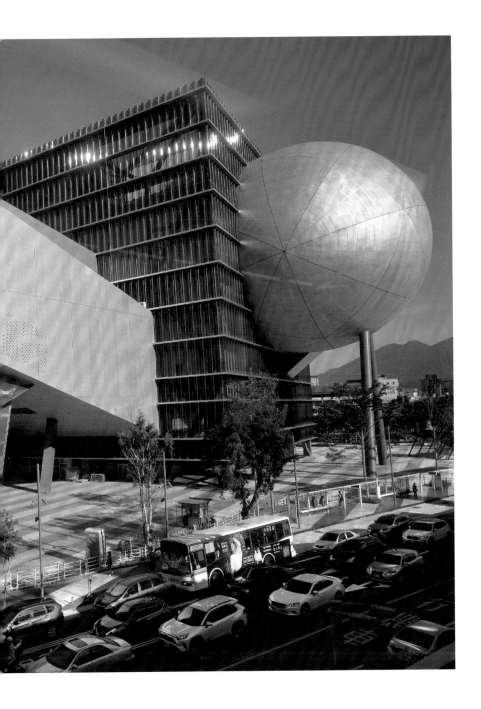

兩種看表演的方式

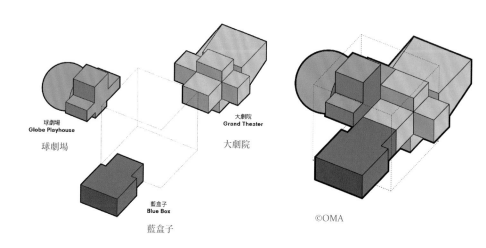

球劇場
Globe Playhouse

球劇場

大劇院
Grand Theater

大劇院

藍盒子
Blue Box

藍盒子

©OMA

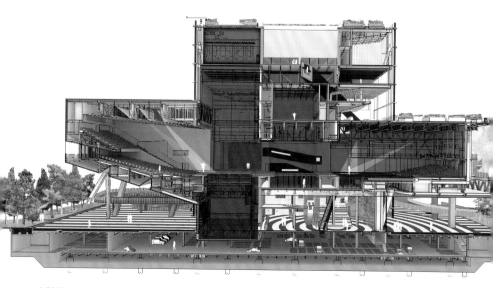

©OMA

中央立方體將三個劇場的舞台、後台及其他設施，以及為觀眾而設的公共空間，整合成一個有效率的單元。劇場可以獨立使用或組合一起，成就意想不到的場景和功能。

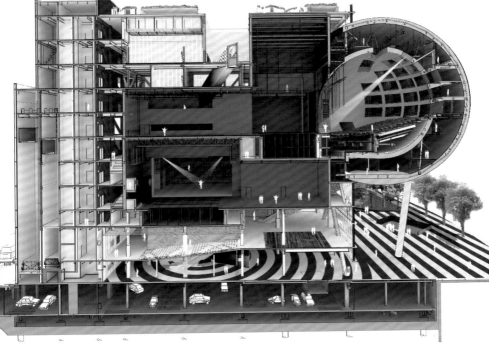

· **球劇場**：800席球劇場由裡層和外層構成，這個球形的劇場彷彿一個星球，停靠於立方體。球劇場內層與中央立方體交接的位置，形成獨特的鏡框開口，讓創作人實驗舞台景觀的不同可能性。球劇場內層和外層之間，是通往觀眾席的動線。

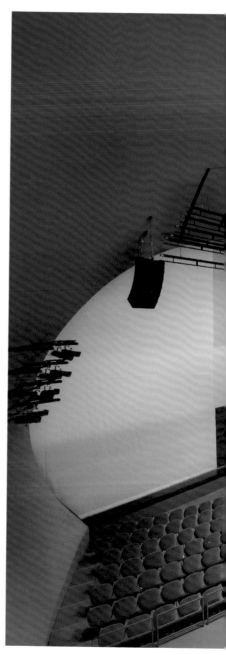

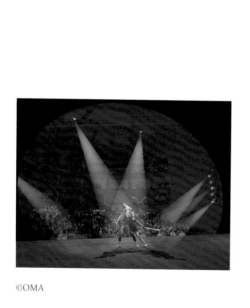

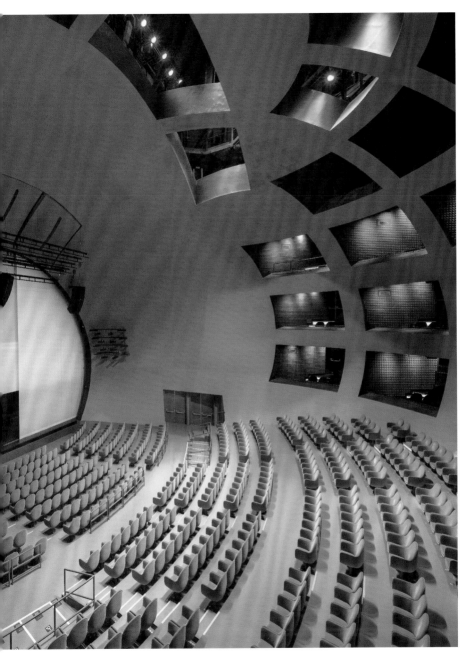

©Shephotoerd Co. Photography, courtesy of OMA

‧**大劇院&藍盒子：**大劇院的形狀稍為不對稱，顛覆傳統的盒形設計。這個1500席的劇場空間，容納不同類型的表演藝術。大劇院對面是可容納至800席的藍盒子，是最具實驗性作品的場所。大劇院和藍盒子可以組合起來成為超級大劇場，這個巨大的空間有著工業建築的特性，可以容納一般只能在非正規、意外發現的場地所進行的表演。前所未有的組合方式和舞台設置，啟發出人意表及即興的創作。

設計策略2─專門卻靈活的劇場空間。三個劇場的設備、資源可以共用。其中大劇院和藍盒子可以把後面的牆打開，兩個加起來變成一個大劇場。臺北表演藝術中心的設計，可說是一個足以容納各種表演可能性發生的超級實驗場。

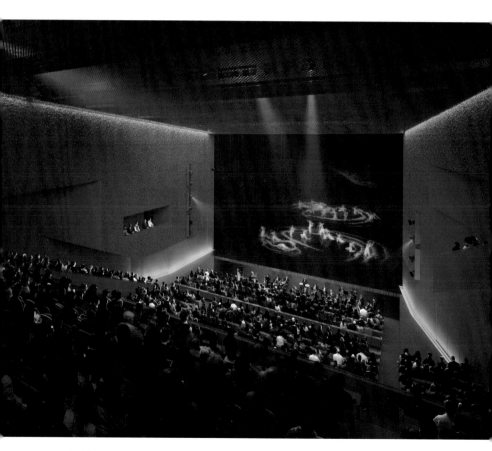

大劇院 ©OMA/ArtefactoryLab

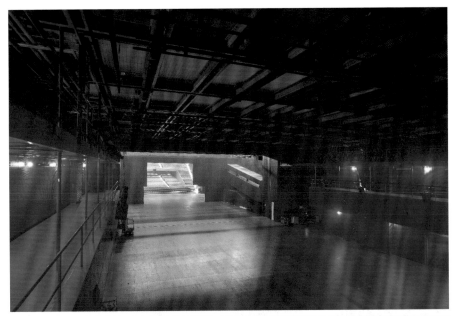

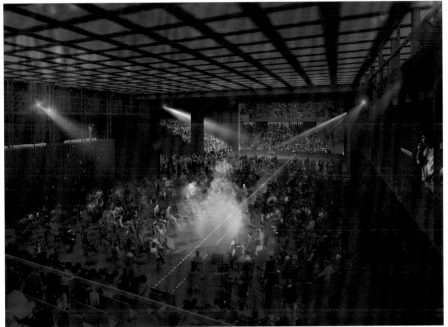

超級大劇院（藍盒子視角） ©OMA

公共迴路向持票的大眾敞開進入北藝的大門，迴路貫穿通常被隱藏的劇場基礎設施和製作空間，沿途設有劇場風景窗，讓參觀者看到劇場裡的表演，以及劇場之間的技術支援空間。

設計策略3─公共參觀迴路。在這個空間提供兩種觀看表演的方式，一是購票看表演，以及另一種隨時花費相對輕鬆的費用，進入公共參觀動線。從中可以看見這棟建築隱藏的祕密，偶發或有機的事件，像是窺見舞台的設備，後台進行式，舞台排練或演出，不同時間看見不同的風景。用多重方式進入表演藝術的世界。

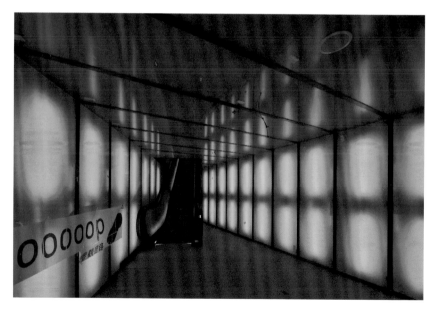

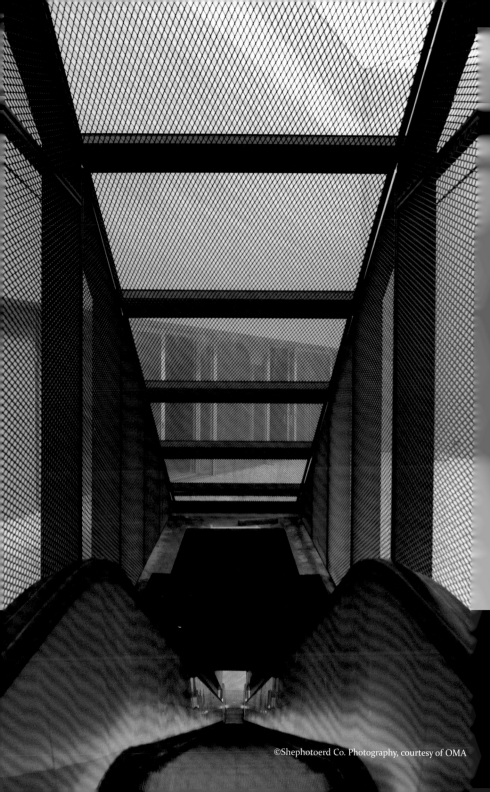

設計策略4─看見建築的血脈。一、二樓的空間，可透過金屬網、穿板孔，看見裸露的建築結構。看見成就一棟建築的各種工種：空調、機電、結構、防火，盡量讓完成內裝的這一刻，封存建築物建造的動態過程。這樣的精神呼應著表演藝術，每一場live演出都會隨著不同時間動態調整。這棟建築創造了一個系統，讓參與其中的工班、劇團、觀眾的意志可以疊加上來，完成一個全新看故事的方式，而非一個結局。

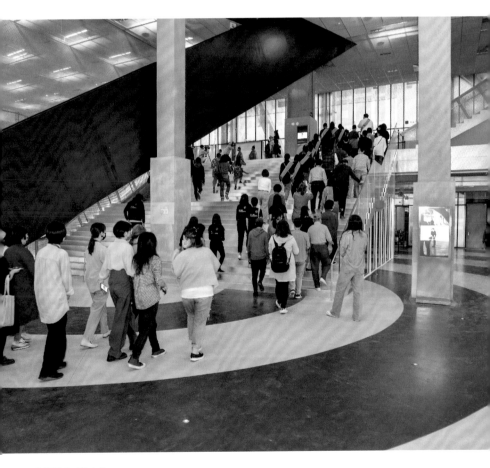

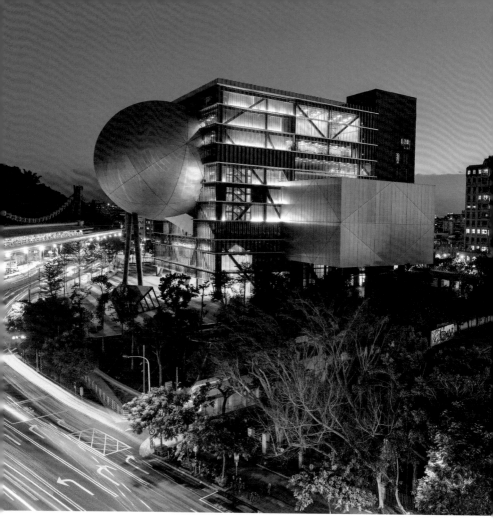

串聯自然、藝術與美食的相遇之所

與一般表演藝術中心不同，北藝中心有幾個不同的面向，均從中央立方體凸出，漂浮於空中的量體定義劇場的未知性。中央立方體立面為波浪玻璃，而立面不透光的劇場仿如神祕的量體，靠於豐富多變而明亮的立方體。小巧緊湊的劇場空間之下，是地面景觀廣場，為臺北這片密集而充滿活力的區域，帶來又一個讓大眾匯聚的舞台。

臺北表演藝術中心是一個相遇舞台，透明的波浪玻璃與金屬網，讓裡外互見，手扶梯讓人們穿越空間，在此相遇。

Rem Koolhaas
Projects Featured

作品介紹

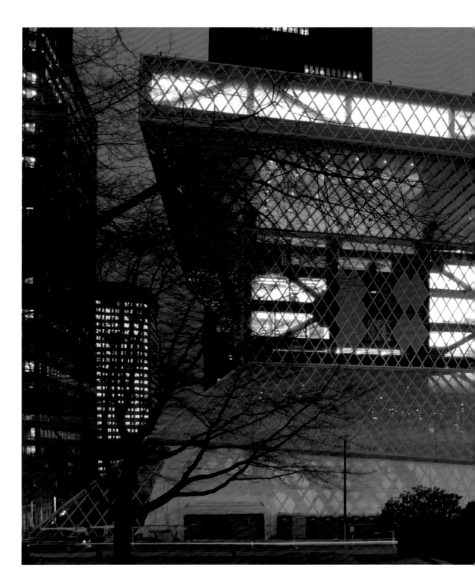

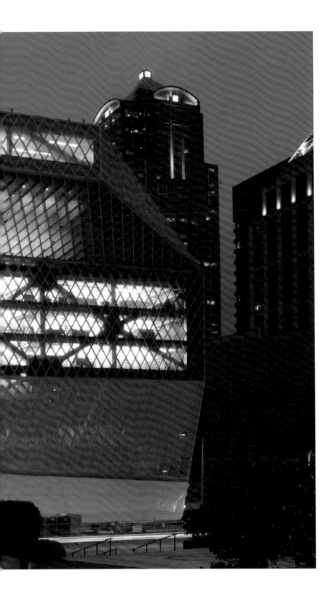

SEATTLE CENTRAL LIBRARY
西雅圖中央圖書館 Completed 23 May, 2004

Pragnesh Parikh photography OMA/LMN Architects

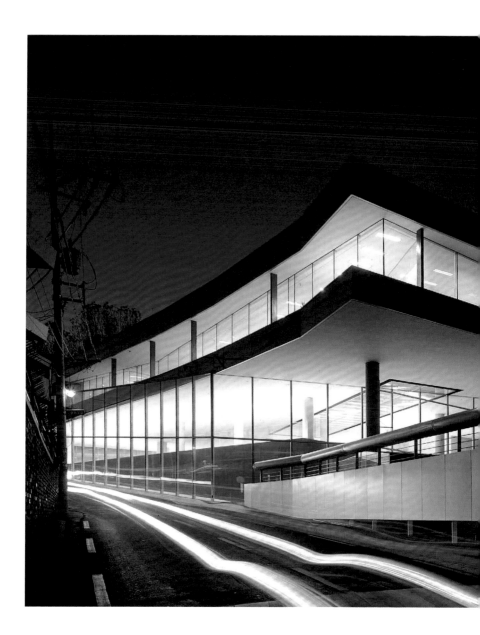

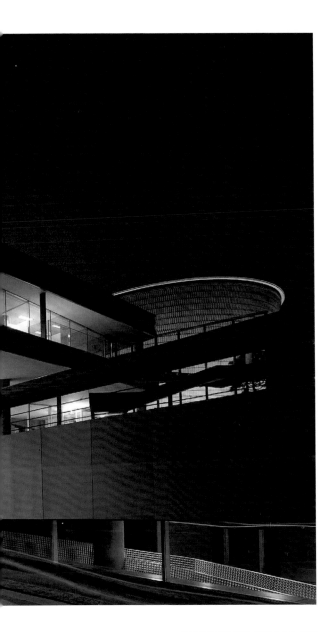

SAMSUNG MUSEUM OF ART
首爾三星美術館 Opened 2004

Image courtesy Christian Richters

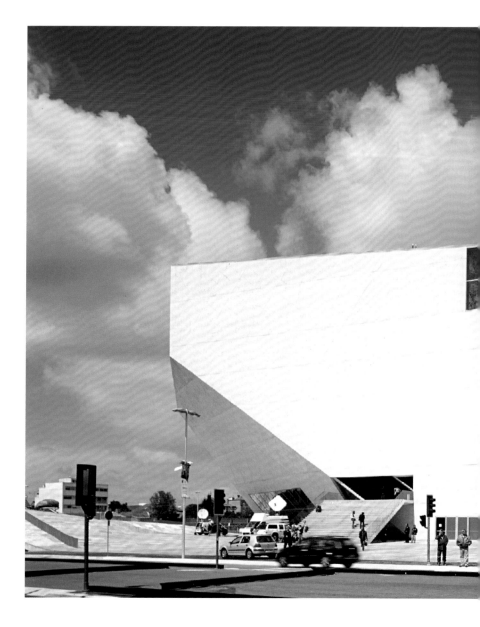

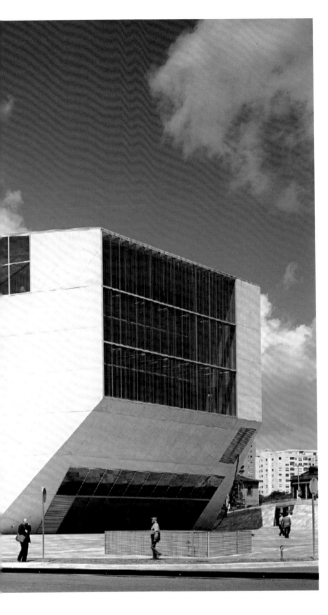

CASA DA MUSICA

葡萄牙波多音樂廳 Completed 2005

Image courtesy Philippe Ruault

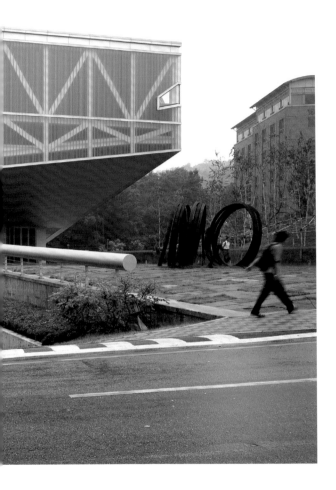

SEOUL NATIONAL UNIVERSITY MUSEUM

首爾國立大學博物館　Completed 2005

Image courtesy Philippe Ruault

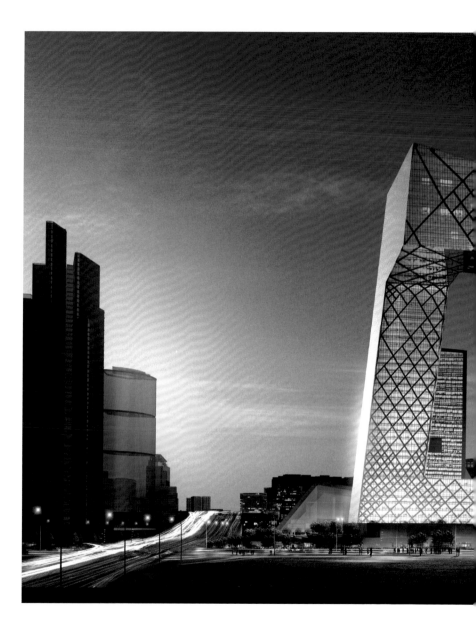

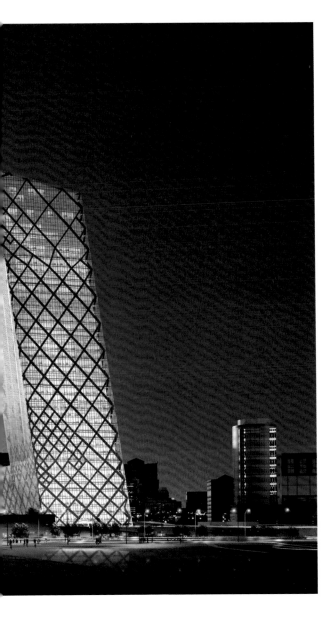

CCTV

北京中央電視台 Completed 2008

Image courtesy OMA

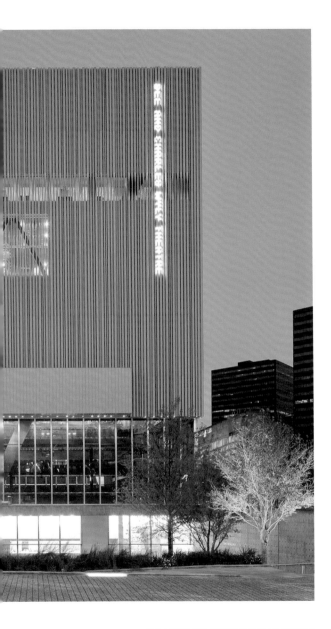

DEE AND CHARLES WYLY THEATRE

德州達拉斯懷禮劇院 Completed 2009

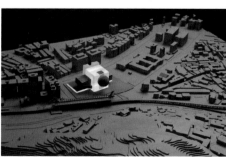

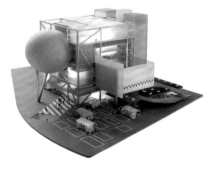

TAIPEI PERFORMING ARTS CENTRE
台北表演藝術中心

Completed 2022

庫哈斯談建築的危險
Rem Koolhaas : conversations with students

給年輕人的建築啟蒙課

Contents

導言 Introduction

化現實之鏽為想像之金—— 建築煉金師 雷姆‧庫哈斯

他在平庸中看到超凡，在混亂中看到邏輯，在局限中看到機會，從而建立一個當代都會新的潛在可能。

I. 生平

煉金師（alchemist），代表著一個在西方文化中將現實之鏽轉化成想像之金的神祕角色。而在邁入21世紀的新時代裡，雷姆‧庫哈斯（Rem Koolhaas）正是當代極少數的這樣一個兼具多種角色——狂想家／實踐家、哲學家／實用主義者、以及理論家／預言家／建築師——於一身的煉金師，並且在此間不斷轉換、反覆觀照。

庫哈斯是當今最富有浪漫色彩的實用主義者、是最具烏托邦色彩的建築師，也是最具時代實驗精神的創作家。年輕時，他曾經是一個採訪過義大利超寫實導演費里尼的Haagse郵報記者以及編寫電影劇本的劇作家，使他日後對於建築與都市的觀察，常能以激情洋溢的觀察與充滿幻想的文體，對日常事件狀態與信息作精確而簡單地描述、想像。

在1975年於英國倫敦建築聯盟學院（Architectural Association）完成建築訓練後，他即與Zenghelis夫婦（Elia and Zoe）和Madelon Vriesendorp共同成立了大都會建築事務所（Office for Metropolitan Architecture，簡稱OMA），不斷地試圖以一些策略及幻想，來發現城市過去的邏輯與軌跡，以及舊有建築的形式所展現的數種層次，進而提出另一種多重想像的建築與當代文化背景的新型態關係。

而在世紀交替之際，這位被譽為「能讓建築歌唱」的庫哈斯，更在荷蘭這個以「實用主義」為中心的建築專業與學術中，以教學及論述激發了許多年輕且具熱情的建築師——如West8、MVRDV、Ven Berkel等——的前衛思考與實踐，並在阿姆斯特丹、鹿特丹、海牙等城市進行「多元並立、價值紛陳」的荷蘭新建築樣貌，進而在2000年獲得建築普立茲克獎，代表著他極度樂觀的現代主義精神，以及文化跨界的想像和創造，已在建築教育與學術界扮演了極其重要的導師角色。

2001年後，庫哈斯將視角轉往亞洲快速發展中的城市。他以客觀多樣而獨創的觀點，不帶偏見地對事件的社會現實與慾望需求作廣泛的調查、分析與歸納，進而在平庸中看到超凡，在混亂中看到邏輯，在局限中看到機會，從而建立一個當代都會新的潛在可能模型。從北京中央電視台到台北藝術中心，都是這些觀察後的具體實踐。2010年獲頒威尼斯建築雙年展金獅獎終身成就獎，總策展人妹島和世讚譽「庫哈斯對世界的影響超越了建築領域本身，不同的人們都能從他的作品中領略到什麼叫作自由。」為他對當代的影響，下了如是註腳。

II. 思想

如果說20年代的柯比意（Le Corbusier）的《邁向新建築》是20世紀初建築與都市的現代主義精神宣言，那麼庫哈斯1978年的經典論述《譫狂紐約》（*Delirious New York*）則對20世紀末的大都會與建築提出了認識現實的另一種方式。經由觀看大都會及其「譫狂狀態」（delirium）的心理層面，進而在都會建築中恢復其神話的、象徵的、大眾性的功能。

壅塞文化

在《譫狂紐約》中，庫哈斯藉著曼哈頓的意象，提出一個關於「壅塞輻輳文化」（Culture of Congestion）的計劃。他將此文化定義為一個魅力十足、可以海納百川，消泯其他一切的提案，以使我們能更注意複雜的結合，以及建築與設計觀念的曲轉，實現大都會生活的多樣性與豐富性。從這本經典論述，可以很清楚地發現對庫哈斯日後十餘年，不論在都市規劃或建築設計中，都有深遠的影響。

如果說庫哈斯在《譫狂紐約》中所預見的「壅塞輻輳文化」是21世紀都市的狀態，使得都市本身形成一個亂局，而這種混亂的狀態便是都市最令人著迷之處；而「摩天樓」（skysgraper）應該是一個可以整合所有迷亂慾望的容器，存在於都市中，也能隨著都市的亂局一起不斷地演變、發展。

摩天樓

庫哈斯認為現代建築的原型有二：針形與球形。「針形建築」，具有地標性；而「球形建築」，則是容器。而這兩者原是分離的建築型態，為了滿足人的欲求合而為一，形成現在的摩天樓。摩天大樓即是一個異質性的容器，同時具有高聳入天的地標性質，以及包含著異質事件、滿足了不同的欲求所需的機能的雙重性格，在現實世界中以超現實的方式存在。這就是現代都市現象最令人著迷，也最挑起探索慾望的部分。

由此觀點，我們從比利時澤布魯日海上轉運站（Zeebrugge Sea Terminal）的競圖案中（見p21），可以看見庫哈斯以一個建築容器融合針形與塔形建築的完全想像。對於這個摩天樓的慾望極致實踐，我們當然也預見了庫哈斯2002年於北京「CCTV中央電視台總部大樓設計案」的必然性──在建築皮層表象下與空間狀態中，蘊含著更多無法想像、異質的、複雜的生活形式，直接、明顯地呈現都市亂局。

尺度

如果說庫哈斯在《譫狂紐約》中，企圖以曼哈頓為藍本，在回顧的角度中，主觀地觀察曼哈頓這一城市的形成。而在他與Bruce Mau於1995年所著作的《S、M、L、XL》中，則是延續《譫狂紐約》充滿激情與幻想之城市建築論述後的實踐。

庫哈斯在《S、M、L、XL》這本包羅萬象的百科全書中，表現出他對於「細微」幾近迷戀的觀察，與對「超大」的興趣與探索。對於庫哈斯而言，當一個物件或事件超過一定的尺度之後，任何理論都不再適用於它，尤其是對世界上正在發生中的經濟、文化的社會結構巨變──如日本或中國珠江三角洲等都會城市。

密度

密度！密度一直是庫哈斯和很多荷蘭年輕建築師探索的方向，在住宅上尤其明顯。

荷蘭就是一個充滿矛盾的國度──它幾乎沒有歷史，並且是歐洲人口密度最大的國家。另一方面，在亞洲，因為經濟的高速發展，人口的快速遷移，大都會的建設與破壞速度正難以置信地並行著。庫哈斯繼他對曼哈頓所詮釋的「壅塞輻輳文化」理論之後，進而在荷蘭、尤其是亞洲（日本、新加坡、中國）等人口稠密且高速發展國家，藉以「密度」的適應、解決與思考，在空間發展的荒謬矛盾與生態環境的惡化宿命中尋求現實出路，進而轉化為他類的實驗性建築或都市。。

大躍進

《異變》（*Mutations*）和《大躍進》（*Great Leap Forward*）是 2001年庫哈斯的主要基調。這幾冊厚重且結構清楚的研究論述，主要是庫哈斯在五年內與哈佛大學設計學院學生及建築師們，以城市、都會為研究核心，共同的教學討論與研究分析。庫哈斯企圖承繼上述對於密度與都市發展的思考，同時藉由建築學和社會學的角度，對全球城市進行觀察，來探討當代全球都市現代化和都會化的過度快

速「異變」與「大躍進」的種種面向與問題。

一方面，他藉由「通屬城市」（generic city）的概念引證，宣告無差異、無特色而具秩序品質的城市環境，將為全球化的必然潛力。另一方面，庫哈斯更以「異變」的激進觀點提出「通屬城市」並不盡然為人們所欲求，現實城市中的混亂和平庸，或許才是我們所最渴望的。他甚至於將哈佛的研究課題轉向當前全球發展最迅速的珠江三角洲地區，把深圳、東莞、廣州、珠海、澳門和香港等地作為研究「異變」與「大躍進」的巨型都會模型。這群在極快速變遷發展中的都市，正因互相依存且協調合作而加劇城市間的差異發展，進而形塑成另一種未經刻意計畫追求的無序性、豐富性及複雜性，使得這些城市仍可保持其魅力與活力。

不論是從《譫狂紐約》的曼哈頓、高密度的荷蘭、到《大躍進》的中國珠江三角洲等城市觀察與論述；從小至一個A Dutch House住宅、中至鹿特丹的Kunsthal現代美術館、大到如中國北京的中央電視台總部摩天大樓、或者超大如法國Lille都市計劃案等多重類型與尺度作品，在庫哈斯的多變向度的建築論述中，唯一不變的是，他面對大都會及其「譫狂狀態」的心理欲求想像之同時，仍可以積極樂觀地接受現實，讓主觀想慾和客觀理性同時錯身於一境，轉化不合理的事件與狀態成為都市與建築異變的議題或假說，進而從非理性幻想中汲取精力與靈感，成就他在真實世界中的想像。

龔書章
哈佛大學設計碩士、建築碩士。建築師、交通大學建築研究所助理教授。

前言 Preface

建築的反叛精神

庫哈斯和他的前輩曼菲德・塔夫利（Manfredo Tafuri）[1]一樣，比任何當代建築師更早、也更清楚地認識到，大都會一直在遮蝕建築的光芒。然而，當其他建築師願意退而求其次、只當個商業鷹架裝潢師的同時，庫哈斯卻依然打死不退，努力想為建築找出新的可能性和所在地。儘管這場奮戰一開始像是唐吉訶德式的執迷妄想，然而到了今天，隨著庫哈斯的巨著《小、中、大、超大》（S, M, L, XL）即將上市，他似乎已經在超大尺度，在「大」（Bigness）的概念裡，在大都會本身，為建築找到一個暫時棲息之所。

決定重新出版庫哈斯的「萊斯建築講座」，是因為我們相信，這場講座以其簡潔精練的內容，預告了即將到來的重大發展。這本書同時也鼓舞我們，讓「萊斯建

[1] 譯註：塔夫利（1935–1994），義大利威尼斯建築學派的核心人物，被譽為近五十年來最重要的建築史家，徹底顛覆了依附在建築專業及學院下的建築史敘述。

築講座」系列再次面世。庫哈斯對休士頓這座城市一針見血的即興評論（「輕鬆城市」〔Lite City〕²），再次確認了我的看法，對我們這些萊斯人而言，休士頓可説是一座美妙非凡的實驗室，可以讓我們穩步發展各項嘗試和企圖。

這本小書的再次發行，在許多方面都象徵了，萊斯大學建築學院充分感受到大都會的挑戰，而我們也和庫哈斯一樣，深知這場戰鬥還沒輸。這本令人振奮的作品直接指出，建築需要更多反叛精神，就這點而言，它可説是我們的吉祥物。

拉爾斯・萊勒普（Lars Lerup）
萊斯大學建築學院院長

2 譯註：庫哈斯在〈都市主義究竟怎麼了？〉（What Ever Happened Urbanism?）一文裡（收錄於《小，中，大，超大》），提出「輕鬆都市主義」（lite urbanism）一詞。他指出，無論都市主義曾經許下多麼偉大的宏願，如今都已經無法控制人口急速飆增的大都會。既然都市情況已經失控，我們或許應該重新界定我們和都市的關係，不再把自己當成都市的創造者而是都市的支持者，把都市主義重新定義為一種接受現狀的思考方式，讓都市主義變成一種快樂的科學，一種輕鬆的都市主義。

演講　　**建築的危險**

Lecture　1991年1月21日

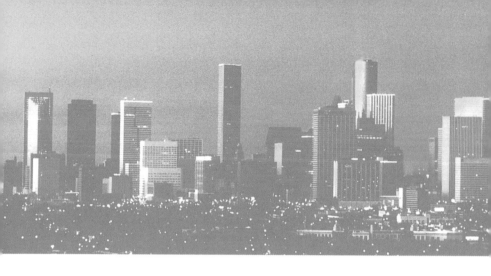

建築是危險的職業，這有好幾個理由。尤其危險的是，當你取了這樣一個名字：「大都會建築事務所」（Office for Metropolitan Architecture），因為和這個狂妄的名字相較，不管你蓋出任何東西，都會被認為是名不副實。比方說，我們正在興建巴黎的一棟住宅，它的游泳池恰巧和艾菲爾鐵塔在同一條軸線上，不過這個事實本身，並不會讓這棟房子變成大都會，儘管巴黎人似乎是這麼想。

建築是危險的職業也是因為，它難到不可置信，而且非常耗元氣。這棟巴黎住宅的構想很簡單：如果有一棟飄浮在空中的公寓，一定很棒。我們事務所全體三十五名員工，絞盡腦汁花了兩年多時間，才把這個簡單的構想化為實物。在這兩年裡，我們根本不可能另作他想。

最後，建築是危險的職業，是因為，它是個討人厭的無能和全能的混合物，因為建築師總是懷抱著妄自尊大的夢想，可是要讓這些奇幻的夢想實現，又非得倚賴其他人，非得倚賴環境不可。

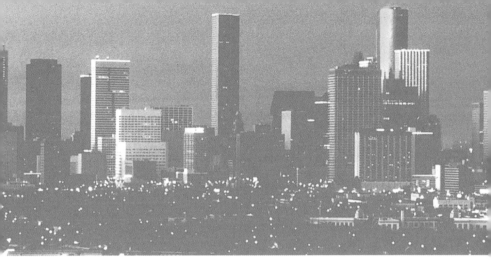

今晚，我想談談我們事務所經歷過的幾個時刻，拜環境和機運之賜，我們在那幾個時刻，幾乎實現了我們那個狂妄的名字，也就是說，我們有機會在一連串的計畫案中，去研究今日的大都會建築可能會是什麼模樣。

壅塞 VS 拉維列特公園

其中，拉維列特公園案（Parc de La Villette）是個非常重要的時刻，因為它讓我們探索「壅塞輻輳」（congestion）這個主題，在我們看來，壅塞輻輳是所有大都會建築或規劃中的關鍵要素。那是繼我們對紐約的著迷研究之後[3]，我們第一次試圖想像，在二十世紀末的歐洲，壅塞輻輳可能意味著什麼？

這個公園的概念，是來自美國的摩天大樓。摩天大樓把各式各樣的活動全都疊放在同一棟建築裡。我們把這個模式套用在拉維列特公園上，但讓它朝水平方向延伸，覆蓋整個公園地表，也就是說，讓這座公園變成由四十或五十項根據樓

3 譯註：這裡指的是庫哈斯1974年出版的《譫狂紐約》（*Delirious New York*）一書。

層安排的活動所組成的目錄表，只不過這些樓層是以水平方式帶狀排列。如此一來，我們就能理解摩天大樓的壅塞或密度問題，但又無須以任何方式指涉或求助於任何建物或建築。

　　兩年前，那塊基地曾經是另一個競圖案的主題，當時，雷昂‧克立爾（Leon Krier）[4] 提出一項著名的規劃案：全部由圍牆、街道、廣場等等所構成。這個規劃案替歐洲城市復興運動定了調，硬是把它當成一種鄉愁模式重新徵收，加以改造。

　　接下來我想討論的，是一系列比較晚近的專案，這些專案反映了歐洲本身的新情勢──與1992年歐洲的新能量、新思考方式和新自信有關的一種新情勢[5]。未來，歐洲必定會以先前無法想像的巨大擴張幅度攜手前進。有趣的是，此刻我們正在把這樣的幅度，植入或釘進以歷史為重大議題的歐洲脈絡之中。

4 譯註：雷昂‧克立爾（1947–），出生於盧森堡的建築師、建築理論家和都市規劃師，是歐洲1980年代最具影響力的新傳統派建築師，企圖恢復歐洲工業革命之前的傳統都市形態，認為建築物應該是完美的手工藝。

5 譯註：1992年，歐洲共同體十二個會員國共同簽署馬斯垂克條約，成立「歐盟」，這是歐洲歷史上最大規模的一次擴張整合。

大都會建築的四項觀察

海牙市政廳是這類專案中的第一件：我們提議在海牙的中世紀核心區，插入一棟兩百萬平方英尺的建築物。換句話說，這是一項不可能的計畫，這點我們很清楚，但我們還是在設計中提出這樣的建議。

始於1989年的這一系列專案，最迷人的地方在於，我們先前在《狂譫紐約》（*Delirious New York*）這本書裡，針對美國建築所發展出來的一些主題，突然之間，它們竟然和歐洲產生了關聯。其中有四個主題，構成或決定了這些專案所處理的議題。它們全都和尺度的逐步擴大或飛速躍進有關，也都和達到某種臨界質量（critical mass）有關──這裡的臨界質量指的是，一棟建築單純以其尺度元素，跨入截然不同的建築領域。

內與外

　　第一項觀察是，當一棟建築超越了某種尺度，它的規模就會變得非常巨大，而中央和周邊，或說核心和皮層之間的距離，也會遼闊到再也無法期盼建築外部能準確透露出建築內部的訊息。換句話說，期盼建築外部能彰顯某種內部性格，內外之間能具有某種人文關係的傳統，已告破滅。內外變成兩個完全獨立分離的計畫，各自進行，沒有明顯的關係。

距離

　　這種嶄新的建築突變尺度的第二項特徵是，在這樣的建築物裡，構件與構件之間的距離，以及這項計畫主體與另一項計畫主體之間的距離，同樣會變得非常巨大，巨大到有一種空間元素的獨立性或自主性存在。

電梯

　　第三個現象是電梯的功效，這點直到今天仍未被廣泛探討。在這種尺度巨大的建築物裡，電梯的角色和它的革命性潛力，讓它變成一項非常危險的工具，威脅著建築師的地位。電梯徹底侵蝕、破壞和嘲笑了我們建築技能中很大一部分。它嘲笑我們的組構直覺，破壞我們的教育，侵蝕「永遠要用建築手段來形塑過渡空間」這條鐵律。電梯的偉大成就在於，它無須求助於任何建築方式，就能以機械手段在建築內部建立連結。在建築必須以極其複雜的手法才能創造連結的地方，電梯一臉訕笑地繞過我們所有的知識，直接以機械方式把它們串在一起。

量體

　　第四點，也是這般龐然尺度最教人困惑的一點是，這類建築給人的深刻印象，完全是透過它的量體、它的外表和它自身的默然存在。無論建築師有沒有發

揮影響力，它似乎都令人印象深刻，即便談不上美麗。這類建築物與道德無關的立場，它們的純尺度效應以及令人敬畏的量體，在在把建築師搞得心神不寧，因為建築師一直認為，只有他們能讓建築物產生均質的美。大型建築本身就是令人印象深刻的因素之一，這個事實說明了，為何某些景觀會令人肅然難忘，例如巴黎的拉德豐斯（La Défense）或休士頓的天際線，在這些地方，儘管你很難指出特別令人印象深刻的單一建築，但它們給人的整體印象就是非常震撼。

以這四點觀察為基礎，我們在1989年夏天進行了幾個案子，這些案子的計畫書本身，讓我們注意到某種連結，某種幾乎可說是革命性的條件，已經開始在整個歐洲上演。

比利時澤布魯日海上轉運站
Zeebrugge Sea Terminal, Belgium, 1989[6]

　　第一棟建築是位於北海上的渡輪轉運站。由於英法海底隧道（Channel Tunnel）即將開通，航行於英國和歐陸之間的渡輪公司深感恐慌，於是想打造一些無法置信的豪華轉運站，藉此改善它們的設備。必須把搭船橫越英倫海峽的旅程，弄得極富吸引力，遠勝過搭火車穿越陰暗的海底隧道。其中一家公司，要求建築師在比利時的澤布魯日海岸，興建一座佔地兩百萬平方英尺的巨大建築。該棟建築除了必須容納數量龐大的餐廳、賭場、旅館和會議空間，還必須把一項非常複雜的交通計畫包含進去，讓四艘渡輪同時進行登船手續。我們發現，這個地點最大的困難是，要在一座深入大海兩英里、周圍全是庫房和起重機的碼頭上，在這樣的地景中，想像一棟可以獨立於周遭景觀、又可象徵或展現顧客特殊需求的建築。

6 譯註：競圖案，並未實際興建。

一個藝術性的選擇或神話

在我們的建築師生涯中，這是頭一回，我們發現自己面對一項非常藝術性的選擇，我們能做的唯一判斷，不再是以功能為基礎，因為這個問題太過複雜，無法用理性態度分析。那是一則必須組裝的神話。競圖進行到一半，我們發現自己開始評斷這個形狀是不是比另一個更漂亮。我們挑剔某個形狀看起來太像人類的頭顱，一直到競圖結束前四天，我們才確定要採用由一個圓錐體和一個球體交切構成的形狀。

建築物最下方的三分之一，採用連續螺旋結構，先是通行設施，接著是交通設施，順著坡道一直往上走，是一座巨大的停車場。然後，這棟建築突然變得有趣起來，因為公用設施的部分在這裡戛然結束，螺旋形狀變成了一家餐廳。起先

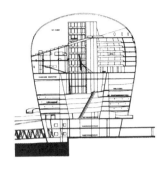

是提供給貨運司機的簡陋餐廳，但隨著你盤旋而上，餐廳也變得越來越精緻、越來越豪華。此外，這也是頭一回，在這樣一棟通常大同小異的建築裡，民眾可以享受到美景，既可以前瞻遼闊海洋，也可回首比利時海岸。坡道繼續往上，一棟黑色的辦公建築把整個建物劈成兩半。一道巨大的空隙區隔出兩個獨立自主的量體，一個是旅館，另一個是會議中心，位在靠近海的那一邊。最頂端是一大塊階梯座位，天氣好的時候，從這裡可以一路看到英格蘭。

　　這項關於超大型建築在歐洲具有何種意含的研究，最迷人的地方在於，優先順序的轉變，還有我們發現，在小型建築中無足輕重的一些議題，改換成這種嶄新的規模之後，隨即表現出絕對關鍵的重要性。結構就是這類議題之一。我們和倫敦的奧雅納工程顧問公司合作（Ove Arup and Partners），向客戶提出兩個不同的選項，每一個都具有結構上甚至是哲學上的弦外之音。

弦外之音

選項之一是,預製整棟建築,快速安裝建造。我們可以利用架設防火鋼骨的做法,用細鐵絲網包出形狀,然後噴上混凝土。接著就可以用大約四十二個月的創紀錄時間,把整棟建築組合起來,但代價是,這棟建築可能會有某種程度的輕薄,而因此顯得不太實際。不過,我們還有第二個選項,在這個選項裡,建造時間依然是這棟建築的吸引力之一。我們提議,募集一支只由二十四名比利時人組成的工作團隊,用鋼筋混凝土建造這棟建築,工作人員不會在建造過程中增加,只會變老。這棟建築一定會蓋得很慢,但在搭乘不同船班的間隔期間,這點將成為這棟建築的一大訴求,經過四十或五十年後,已經變成老人家的比利時建造工人,終將攀上屋頂。這個選項的代價是,建造速度宛如牛步,但最後的成品將是一棟絕對具有原真性的可靠建築。

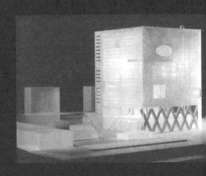

法國國家圖書館
Bibliothèque de France, Paris, 1959[7]

　　那年夏天我們的第二棟建築是一次競圖，「超大型建築物」這個議題本身，就是那次競圖的主題，是一棟位於巴黎的圖書館。這是密特朗總統的最後一項專案，那不只是一棟圖書館，而是由五座各自獨立的圖書館所構成的群組。第一座是電影資料館，收藏1940年以降的所有電影和錄像，在這個計畫書裡，文字和影像這兩個主題同等重要。第二座是新進藏書圖書館，第三座是參考文獻圖書館，第四座是收藏全世界所有編目的編目圖書館，第五座是科學圖書館。

　　因此，這棟建築的問題不只是大約三百萬平方英尺的規模，還包括它的計畫書是由五座截然不同的圖書館所組成，每一座都有各自的氣質風格，和各自的民眾。這棟圖書館將建在塞納河上，靠近貝西（Bercy）的一個孤立區域，四周環繞著1960和1970年代興建的住宅大樓。這塊基地原先是鐵路調車場，深750英尺，長1500英尺，名副其實地遼闊。關於圖書館該如何插入都市紋理，計畫書中並沒有規定，唯一的要求是，必須把它安置在接近中央的位置，並連接到跨越塞納河的人行步橋，以滿足法國人對軸線的偏愛。此外，這棟建築還必須保持低矮，平均高度約240英尺，只有某些為創造衝擊效果或具有象徵性的重點部位可以例外。

7　譯註：競圖案，並未實際興建。

　　我們發現兩種不同的條件：一是公共空間，二是貯存空間，後者佔了計畫書的60%。起初，我們以為可以把所有的貯存庫擺在同一個淺基座裡，構成台基。然後在台基上以不同的形式、建物或介入，為五座不同的圖書館賦予特色。但我們很快就感到厭煩，因為在這樣的建築論述中，你總是得跳脫實質的建築問題自我設計。想到我們得為五座不同的圖書館想像五種形式，一個好笑、一個醜陋、一個美麗等等，就覺得惱火。換句話說，我們越來越抗拒每樣東西都得藉由創造形式來解決的這條建築規範。我們第一次企圖來一場建築上的真正發明。

真正的發明

　　最後，有張草圖引起我們的注意，那是我們為另一棟建築所畫的草圖，我們從中找到了關聯性。那張圖解讓我們想到，倘若建築計畫書是由兩個部分所構成，一個極度無聊，一個非常獨特，碰到這種情況，也許可以用一系列標準重複的樓層來組織計畫書中的無聊部分。然後，你就可以藉由省略掉建築物中的無聊部分，而不是透過積極的形式，來創造或發明獨特的條件。

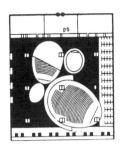

　　也許可以把建築物中最重要的部分，表述成單純的建築缺席，表述成一種拒絕被建造。然後這些空間便可以被視為從原本應該有的實體中挖鑿出的洞穴。在這個案例中，我們可以把所有的貯存空間視為一塊巨大的立方體，接著將所有的公共空間挖鑿出來即可。

　　你還可以發展出各部分的邏輯：最公共的部分應該位於建築最下層，需要最陰暗環境的部分，可放在建築物的核心，於是，種種規劃聯想，便開始以一種有趣的方式陸續浮現。只要看看斷面圖，你就可以清楚了解，如果你把建築物的主要元素設想成虛空間，你的可能性就大多了。如此一來，樓地板就會甦醒過來，往上翻轉，先是變成牆面，然後變成天花板，轉一圈後回到地板，接著又變成另一道牆，另一層樓地板，等等。換句話說，你可以有一整塊虛空間，把雲霄飛車變成室內設計的一部分。

　　每隔一段固定距離安置一根垂直型芯（vertical core），接著你只要確定，每個虛空間至少要和其中一座電梯交叉而過。這時，這棟建築設計起來就變得很

簡單，因為打從一開始，我們就知道它的平面是正方形，裡面要有九座電梯，每個虛空間都必須和其中一座電梯交叉，而不同的光線需求將決定公共空間的不同性格。

牆即是樑

困難的地方在於，要想像出一種既可支撐無重量的虛空間又能支撐貯存量體的結構。以點為基礎的結構，會破壞虛空間。此外，這個巨大的建築計畫，加上它的高度限制，也是一個問題，因為樓地板厚度可能會高達整個斷面的60%，勢必會增加額外的高度。這樣的建築在歐洲不太容易被接受。於是，我們以相當粗暴的方式，引進平行牆，有時厚達兩公尺，有時甚至超過，我們可以利用它來運轉所有的服務。牆與牆之間的距離有40英尺，足夠我們直接在牆上鑿孔作為防火隔間。這項做法的好處是，它的結構可以支撐直接從牆上切割的虛空間，也可以支撐貯存空間所需的量體。因為整體牆面可以當作一根深達240英尺的巨大深樑，所以這些切割不管取自建築物上的哪一點，幾乎都不會造成傷害。既然整棟建築就是一道樑，我們就可以想像，在底層的某個地方設計一個全空的開放樓面，用來安置民眾。

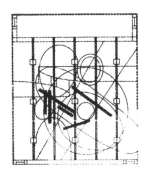

在城市開一扇窗

　　我們在這棟建築物的底層實現了某項重要成就,因為在大多數的高層建築裡,底層部分總是充斥著來自上方的龐大遺產。但是這棟建築的結構系統,讓底層擁有與頂層同樣的自由。驚人的是,平面圖和斷面圖竟然看起來很像。我們最大的樂趣,是可以做出這些虛空間,以相對新鮮的方式,為每座圖書館找到令人興奮的正確形式,讓它們互不干擾地彼此共存。

　　底層有好幾個禮堂,宛如空曠空間中的鵝卵石。我們想要在底層設計一個巨大的廳堂,讓民眾可以在此聚會。屆時,新圖書館的訪客將會是目前位於波堡區(Beaubourg)圖書館的四倍。換句話說,就是貨真價實的大眾和貨真價實的大都會規模。為了替廣大的群眾指引方向,我們可以把孤獨矗立在這片遼闊廣場上的一座座電梯井,當成電子告示板,用上面的文字、訊息或歌曲來顯示每座電梯要去的方向。這些不斷上升的字母,會讓這棟建築宛如懸騰在空中,好似完全由字母表所支撐。

在我們想出上述假設之後,我們邀請了一些知識友人,包括建築師、同事和作家,向他們展示我們最後的想法。我們的構想得到一片死寂的回應,而這回應促使我們下定決心採用這個構想,並繼續推動。新近藏書圖書館可以做成水平空間。錄像圖書館可設計成由連續階梯構成的巨大傾斜空間。第三座參考文獻圖書館和閱覽室,是一個轉了三圈、貫穿五個樓層的連續螺旋。編目圖書館是蛋形,並切穿過立面。這麼做是為了暗示,這棟建築把全世界的圖書館都包含在內。它在巴黎這座城市上開了一扇大窗,而巴黎本身也是一座圖書館,終極圖書館。最後,頂部是一個複雜到內外反向、垂直翻轉的空間。這個房間非常長,底端和頂部都有窗戶。因為它是科學圖書館,所以我們認為可以把它設計成最富實驗性的空間。

一旦我們這樣思考這棟建築,就有一個大問題尚待解決:外部。我們必須為這棟怪異的組合找到一系列立面。我們認為,可以利用玻璃,做出時而透明揭露,時而像雲一樣,隱約遮掩住後方的效果,有些地方則直接用不透光玻璃整個蓋住。我們認為,就它無形無狀和變化無常這兩點來看,這些立面幾乎具有宛如自然的效果。

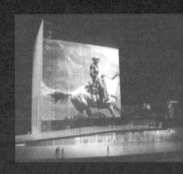

德國ZKM藝術與媒體科技中心
ZKM Center for Art and
Media Technology, Karlsruhe,
Germany, 1989[8]

　　最後一個專案，是位於德國卡爾斯魯厄的一座媒體博物館。這座博物館的功能是作為實驗室、大學和媒體劇場。我們對卡爾斯魯厄的第一個想法是，一座牧歌般的巴洛克城市，但和所有城市一樣，如今它也充斥著高速公路、鐵道和無限速公路。這個基地完全就是舊城市和新城市的接合面。我做了一張圖解，從中發現，引進一系列軸線很重要，因為我知道，真正能夠享受這座巴洛克城市的唯一方法，就是由上往下看。於是，這項專案出現了三條軸線：一條是連結城市的軸線；一條是在建築內部循環的軸線；最後是一條垂直軸線，提供觀看這座巴洛克城市的樂趣。

　　這棟建築最令人興奮的地方，是結構扮演了無比重要的角色。我們想像一個巨大的桁架系統，可以橫跨牆到牆的距離。這些桁架必須深到足以包括整個樓地板。如此一來，就可以讓一個樓層完全由結構所決定，並讓下一個樓層保持完全自由。這樣就可以利用桁架的變化和運用來營造藝術效果，以建築結構的方式帶出某種情緒或神入。在斷面圖上，我們可以看到，這座博物館的戲劇性如何逐步增強到完美的境界，呈現在你眼前的，只是不同事件的單一堆疊。先是劇場，接著是兩層樓的實驗室，一層樓的演講廳，以及兩個博物館樓層。

8 譯註：競圖，建造圖完成，1992年取消建造。

有情緒的結構

　　所有這些都發生在建築物的中央，發生在一棟中央高塔裡，周圍有四個區域環繞：一是公共通行區；二是辦公區；三是延伸建築總高度的科技區，例如舞台塔；四是一連串的露台區。這四個區將盤繞在建築物的核心四周。

　　最底層是劇場，上方是兩層樓的實驗室。所有的劇場類型都將在這座劇場空間中呈現，從古典劇場到徹底的虛擬劇場都包括在內，因此，這個空間裡的每一塊平面，都可視為投射面；也就是說，整個空間可以任意改動。除了電子裝飾和投射裝飾之外，也可以有實體裝飾。劇場上方是實驗樓層，這部分有時完全由結

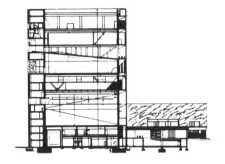

構所決定,有時則完全自由。和圖書館的案例一樣,這會為建築設計創造極大的自由度,允許千奇百樣的空間出現。

接下來的層樓完全與外界隔絕,沒有任何可指涉外在世界的東西。下一層樓整體呈傾斜狀,自然而然形成階梯式座位。有隱私需求時,這裡有黃色絲質簾幕,但就算放下簾幕,依然會有種和城市景觀一起漂浮的感覺,即便是在演講當中。最上面的幾個樓層採古典組織方式,所以這棟建築是從非常實驗性的底層開始,演變成近乎辛克爾風格(Schinkkelesque)[9]的頂部。接著,登上屋頂,你可以在白天或夜晚由此俯瞰卡爾斯魯厄,享受這座巴洛克城市。

9 譯註:辛克爾(Karl Friedrich Schinkel, 1781–1841),普魯士新古典主義的代表建築師和城市規劃師。

真實與虛擬並存

　　這座媒體博物館另一個有趣的地方是，它的內部幾乎可視為是對公眾生活的迴避，但與此同時，再現於建築外牆上的字詞，卻是以最通俗的溝通向外界表達了某種訊息。這也是我們含納在這座博物館裡的某種東西。

　　建築外部，有一道立面上有薄薄一層透明金屬表皮，可充當投射螢幕，徹底轉換這棟建築的性格。實驗室裡進行的一些活動，可以直接投射在外部。建築北

側有一個公共通行系統，也可以把民眾攀登不同樓層的影像投射到立面上。最頂層有一座禮堂，夜間會變成某種漂浮的島嶼。下一邊是辦公區，最後是科技區。

媒體的有趣之處在於，它把自己呈現為豪華饗宴，看起來令人無比滿足，但卻老是讓你吃不飽。當然，其中隱含的詛咒是，我們希望它告訴我們一些我們還不知道的事。有一股驚人的壓力逼著媒體不斷改變，改變它的內容以及它的形式。興建一座媒體博物館的困難在於，我們受到事件速度不斷加快的詛咒，除了必須打造真實的空間，還要創造虛擬、短暫或容易毀壞的空間。

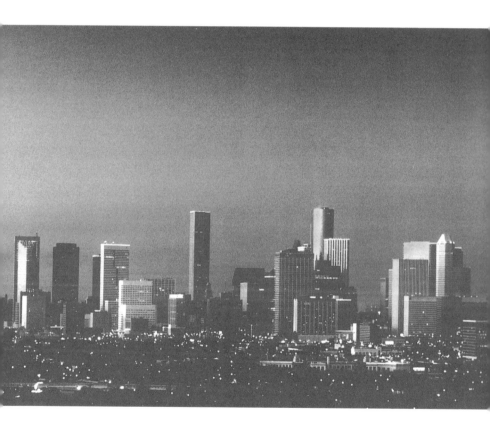

你對休士頓的現況有何感想？

　　我對市中心區的全面激進化特別驚訝；我從沒看過哪個美國城市的市中心，如此密集地蓋滿新建築。而和新建築相對應的，是一種全面撤離，把超過十或十五年的房子徹底清除。這點就其本身而言相當驚人，而我必須暫時擱置任何評判。這片由孤立高塔構成的景觀，確實比我看過的任何城市更純粹，在某種程度上也更意識形態。我在美國城市裡發現一件令人震驚的事，每隔十年，一座城市就可以徹底改變它的概念，它的視覺面貌。那改變簡直是一夜之間，而且每十年會發生一次，這實在非常驚人。

我們需要一種新黏劑
把類似休士頓這樣的城市膠合起來。
我們該何去何從？

　　我正在做一本名為《當代城市》（The Contemporary City）的書，書中比較了歐洲、美國和亞洲的三個代表城市，歐洲的巴黎郊區新市鎮，美國的亞特蘭大，以及亞洲的東京或首爾。寫這本書主要是為我自己做研究，而非渴望發表任何陳述。書的靈感來自於，我發現，美國人正在談論他們的城市，歐洲人正在談論他們的城市，亞洲人也正在談論他們的城市，但我不解的是，如果你看看這些城市，你會發現它們幾乎毫無差別。休士頓這裡有個地區叫郵橡（Post Oak）。這種讓標的物各自分離、隨機擱淺，完全沒黏結在某種主題景觀上的現象，在今日的歐洲、美國和亞洲大部分地區，都可看到。既然這些情況是存在於不同的紋理脈絡、政治體系、經濟條件和意識形態之中，那麼讓它們如此相似的原因，自然不是這些明顯可見的外部因素。

　　我做這本書，是想要記錄這種相似性，藉此告訴歐洲人，我們沒什麼好自滿的，也告訴美國人，你們沒理由沮喪。不過在寫作過程中，我想要強調的重點改變了，從記錄這些現象，轉變成試圖詮釋它們對建築有何意義。如果這些城市如今看起來都大同小異，這或許意味著，民眾就是希望它們這樣。這也意味著，在建築師的個人野心和社會的實際野心之間，存在著巨大差異，幾乎可說是分歧。我認為，這些現象至少代表了一種無拘無束的自由：擺脫形式凝聚的自由，擺脫

必須假冒是個共同體的自由,擺脫行為模式的自由。

　　也許我們不該尋找任何一種黏劑把城市膠合起來。在類似休士頓這樣的城市裡,民眾會找到其他的凝聚形式,而且多半無須建築師協助。比方說,亞特蘭大有一種非常普遍的模式,就是在地區四周築一道圍牆,放上大門,雇警衛看管。當然,這不是一種建築上的凝聚,也不是我們建築師被諄諄教誨應該要尊敬的那種凝聚,但它是非常強大的一種凝聚。

這些城市在歐洲
是不是運作得比較好，
因為當地採用步行生活模式？

在巴黎周遭的新市鎮裡，你看不到誰在走路。提到巴黎，我們還是會執迷於巴黎市中心，在那裡，民眾的確是用走的，但是，如果你看看統計數字，如今有更多巴黎人是住在周遭新市鎮，而非巴黎市中心。在這些新市鎮裡，街區之間的距離和休士頓類似，我認為，會在這些地方步行的唯一原因，恐怕是貧窮，而非任何想要走路的熱情。關於你提到的，怎麼把城市黏結起來這點，在馬恩谷鎮（Marne-la-Vallée）有一塊集合住宅，最初是由里卡多‧波菲爾（Ricardo Bofill）[10]設計的一棟大型建築發展起來的，那是他最棒、最驚人的堆積作品之一。這個集合社區是社會住宅政策最偉大的成就，如今住的大半是越南人。社區的入口是一座超市，進入之後，就是一棟棟別有企圖的住宅群。這裡極度強調步行軸線、林蔭大道、步行景色和騎樓。但越是強調該區以步行為基礎，那個區域就越乏人問津，建築師的企圖也顯得越可悲，因為民眾根本拒絕用建築師希望他們採用的方式棲息在這些空間。

我確信這種碎裂化是件危險的事，但這也是建築師無能為力的事。因為建築這行的所有宗旨，包括它的教育和精神特質，依然牢牢地根植於非常鄉愁式的分析之上。一個只以發牢騷為本質的行業，是不可能有任何建設性的貢獻。奇怪的是，連那些大力支持新建築擴張，並因此大獲成功且毫無罪惡感的公司，也還在

10 譯註：波菲爾（1939–），西班牙巴塞隆納後現代主義建築師，有建築鬼才之稱，重要作品包括巴塞隆納機場，以及東京銀座資生堂大樓。

談論徒步區和連結等傳統觀念，這些價值和它們的建築根本背道而馳。嚴重短缺的修辭和語言，讓我們陷入危險的癱瘓狀態，我們甚至無法開始分析當前的真實發展。

　　在這種現象裡，建築的角色幾乎無關緊要。建築師唯一能做的，就是偶爾在既定的條件下創造出一些多少稱得上出色的建築物。建築的力量被高估到難以置信的程度，包括建築能帶來的好處，以及建築已經造就或可能造就的壞處，後者尤其嚴重。建築師藉由不斷抨擊現代建築，來助長這種被高估的地位。他們在1960和1970年代發展出惡意的抱怨和批評，並對他們想像出來的現代主義種種罪行咆哮怒吼，我認為，建築師已經用一種非常嚴重的方式，削弱了他們自身的行業。

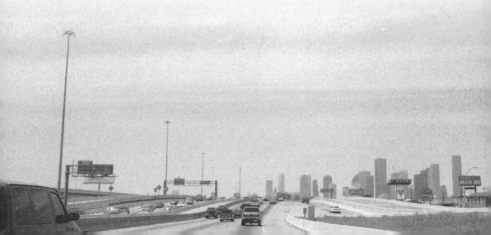

你認為，
是經濟力量和開發商，
讓我們走向這種新秩序嗎？

　　目前我們所處理的龐大專案，幾乎都沒什麼有趣的計畫內容，也無法對建築
的本質發揮刺激作用。我們的社會不斷重塑它的需求，而這些需求都很實際。把
當前這種建築完全怪罪於開發商，是有某種程度的合理性，但這答案並不完全。
也許只是因為我們無法想像出，什麼樣的建築能夠消化那些難以消化的大團塊。

你說這些問題不是建築師能解決的，
但我們多少還是會好奇，
這些問題可以在哪裡得到解決？

　　我不是說建築師無法解決這些問題。建築師也可以扮演至關緊要的角色，但我認為，建築師沒有能力以建築的方式來解讀目前發生的一些質變，把某些現象詮釋成先前已知現象的新版本、新化身，或新表現。我認為，我們至今仍無法擺脫把街道和廣場視為公共領域的觀念，但公共領域的觀念正在經歷天翻地覆的改變。我不想用陳腔濫調來回應，但隨著電視、媒體和一連串其他發明，你可以說，公共領域已經喪失。但你也可以說，如今公共領域已滲透四處，彌漫各方，再也不需要透過實體空間來串接。我認為真實情況是介於兩者之間。但身為建築師的我們，卻依然用鄉愁模式在看待公共領域，並用難以置信的衛道態度，拒絕承認人們正以一種更民粹或更商業的模式在重新塑造它。

　　我討厭說起話來像個思想家或哲學家，但這就是我的意思，純粹是對於我們被要求去做的那類工作的一種反思。這不是哲學家的評論，而是因為某些議題實在太常被人提出，逼得我們不得不開始正視它們。就這點而言，我們可以推卸掉一大堆責任，但也可以找出數量驚人的問題來處理。你大可前往那些城市，為它

們的缺乏公共領域表示哀悼,但身為建築師的我們,更好的做法,是去悲嘆那些
完全不合格的建築物,悲嘆它們的執行過程有多荒謬,以及悲嘆某些特定建築師
的憤世嫉俗。在這種情況下,你不會覺得自己無能為力。比方說,在亞特蘭大,
那些位於叢林中的洛克斐勒中心(Rockefeller Center)[11],就很令人信服,而且
非常有力量。

11 譯註:庫哈斯認為,洛克斐勒中心是「壅塞輻輳文化」策略的最佳實驗,也是「幻想式大都會」的具體表現。洛
 克斐勒中心=美術+夢土+電子未來+重建的過去+歐洲式的未來,是「最高度的壅塞輻輳」結合「最高度的光
 與空間」,絕豔驚人。

當前有任何都市規劃
對這類新現象作出回應嗎？

　　我懷疑，究竟有沒有任何一種規劃訓練能採取詮釋的方式，能讓理性知識發揮作用。也許在不久的將來，對都市規劃而言，這是一種比較有意義或比較合理的角色。此刻，休士頓正位於一個轉捩點，都市規劃將首次在城市生活裡扮演正式角色。我認為最重要的是，不要去編造公共領域這種不足採信的機制，這種鄉愁懷舊的觀念，也不要把它硬套在大眾建築眾所周知的古老模式之上，而要試著以比較新近的眼光來看待它。

　　我注意到一件事，在開始進行都市規劃或引進規劃案時，危險性頗高。錯誤的規劃案三兩下就能把休士頓這類城市的生命力摧毀殆盡，所以我認為，必須對目前正在發生的事情做出精準的分析，如果可能的話，還要找出原因所在。這樣，我們才有足夠的依據可以推斷某個回溯性的概念是否合理，或以這些依據為基礎，做出前瞻性的判斷。我的確很擔心，比方說，一開始的某個做法可能是為了限制未來的任何破壞，為了把空隙填滿，讓它看起來像一個眾所周知的城市。

　　就某方面而言，此刻當一名建築師還真是有幾分時運不濟。一方面，我們擁有的建築模型極其貧乏，而幾乎在所有的情況下，這少數幾種模型都必須承擔無窮無盡的不合理要求。

在歐洲，
似乎是由政府扮演建築生產的火車頭，
在美國，則是由開發商主導。

其實，真實的情況是介於兩者之間。都市規劃不只是企圖讓某件事情立刻進行，而是試圖去想像或創造某些條件，讓不同的密度形式或不同的情節內容得以發展。一旦你開始研究，你可能會被這項任務嚇到不知所措。

在歐洲，甚至在美國，執行規劃工作最大的阻礙之一是，每四年的政權更替。這很恐怖，因為整個基調會在一夜之間幅然改變：倘若社會主義黨失掉幾個席位而綠黨增加了幾名代表，那就表示，你連一棵樹都不能砍。就這點而言，在美國，開發商的權勢是有點過大，在歐洲則是政治的力量太強。弔詭的是，這兩種權力形式做出來的結果，卻是出乎意料地雷同。在美國，發展的鋸齒線是和某些開發商的權勢有關，在歐洲則是和不同政黨的力量有關。

我們在里耳（Lille）的專案運作限制，和你們的情況差不多，因為說到底，這也是一件商業案，也都有開發商。並不是在歐洲你就可以得到全權委任，愛開什麼條件就開什麼條件。我看不出這種社會和企業多少都能雙贏的做法，有什麼理由不能在美國實行，特別是在美國，以蒙太奇式將不同的經濟和公共元素拼合起來的做法，向來是一種傳統而非例外。比方說，看看洛克斐勒中心。我並不悲觀，我只是認為，就建築計畫而言，美國建築師一直沒有從這些角度做思考。我認為，把建築的關注焦點擺在哪個地方，也是非常重要的議題。

你提到歐洲和美國城市。
它們之間是否還是有些不同？

　　我發現，巴黎周圍新市鎮最迷人的一點是，雖然有些已經超過四十年的歷史，但至今依然被稱為新市鎮。在美國，它們很可能就只是一般市鎮。就基礎建設而言，這些新市鎮依然極度依賴核心主體。它們全都維持著這種寄生關係，沒有一個是獨立自主的。它們都被當成市郊城鎮，次好的城市，或移民的城鎮。然而，凡是有絕對選擇權的人，都不會選擇住在這裡。這給了它們一種憂鬱的氣質。

　　不過就在此刻，這些城鎮已達到一種臨界質量，並因此取得自身的信用和威望。對馬恩谷鎮而言，很重要的一點是，1993年歐洲迪士尼在此開幕，再次證明了核心城市或古典城市不具有這樣的自由度。或許對這類城鎮的潛力而言，迪士尼樂園是個過於誇大的隱喻——那種娛樂，那種自由，和那種生活方式。這些新市鎮的地方政治人物逐漸意識到，應該跳脫傳統的放射狀關係網，轉而藉由和其他新市鎮之間的橫向串聯，讓情況整體改觀。可以拉一條地鐵線，把這些新市鎮中心串聯起來。獨立來看，這些地方相對而言都比較低下貧困，但如果串聯起來，就能變成巨大的蓄電池，為現代事件、現代現象和現代情境供應電力，變成充滿魅力的所在。

你認為，
歐洲共同體即將出現的改變，
會帶動歐洲的建築變革嗎？

　　我認為，我就是一個很好的例子，可以說明歐洲建築世界將發生何種改變。我們是在1981年於荷蘭成立事務所，但直到目前為止，我們只有5%的業務是位於荷蘭，30%在法國，30%在德國，30%在日本。因為我們會說德文、法文和英文，所以我們是標準的歐洲營運模式，或許也會是歐洲未來的實務模型之一。我固定有一天在巴黎，一天在德國，一天在北法的某個城市。

　　我們的擴張很令人興奮，因為荷蘭本身沒花任何錢在建築上，在荷蘭的文化自我形象上，建築也沒扮演任何角色。荷蘭什麼也不是，只是一具燒毀的文化骨架，那個文化一度生氣勃勃，充滿批判精神，全心投入某種現代主義。至於在其他國家，建築都被視為政治體系或自我形象的首要表述。

　　儘管這些國家之間的互動如此頻繁，它們依舊保持了令人驚訝的古怪習癖和特性，甚至連建築也不例外。但全球化徹底改變了建築，因為我們全都是從歐洲而非各自國家的角度在思考問題——你幾乎可以說，每位建築師在國外都比在母國更受歡迎。

「單一文化」（monoculture）是新城市的特色之一。
是因為某種熟成作用正在發酵，
讓它們的環境變得更豐富嗎？

在亞特蘭大，你可以看到某種熟成作用正在發酵。你也可以看到種種迥異於古典形式的公共領域，在催生或支撐熱烈的溝通形式。就這點而言，建築師根本無須擔憂人類與生俱來的需求或上天賦予的特質，會面臨天翻地覆的改變。

建築除了實現客戶的需求之外，
也能引發某種社會意識嗎？

　　歐洲此刻最令人興奮的事，就是空氣中彌漫著「歐洲1992」的神話。這刺激了數量驚人的思辯活動，主要是政治性而非商業性的。因為是政治性的，所以建築師正在編造重要的新計畫書，並確認未來的新需求。就這一次，建築師脫離了幾年前的可恥地位，不須扮演卑賤愛人的角色，向某個他根本不感興趣的傢伙，吹噓自己的魅力。如今，情勢翻轉，眼前有一連串宏圖大計，而只有建築師能讓這些紙上大業變成舒服愉悅的設施──這真是太教人驚喜了。法國國家圖書館的競圖，就是最豪奢的案例之一。在建築史上，只有這獨一無二的時刻，會為了公共利益，設計這樣一座尺度驚人的建築物。

　　就某方面而言，此刻的我們都被寵壞了，因為我們的社會意識不再像某種裝飾行為，我們不必煩惱該不該把它套用在建築物上。我們無須詢問：「我們該不該擱置我們的社會意識，或我們是不是該為自己進行腦前葉切除術[12]，好讓自己變遲鈍？」因為社會意識已變成我們所處理的關鍵議題之一。沒理由認為，這種情形不會在美國發生。在日本，有許多複雜到不可置信的建築計畫書，組合了各式各樣的野心和企圖。其中有一種迷人的混搭風格，從最通俗的娛樂消遣到最枯燥的嚴肅文化，都能擺在一起。在日本，扮演火車頭的不是政治，而是商業利

12 譯註：腦前葉是大腦內的思考和情感控制中樞，負責資訊的統合判斷。將腦前葉切除是一種精神外科手術，被切除的病人因為失去判斷思考能力，將不再有痛苦的感覺。在庫哈斯的理論中，腦前葉切除術指的是把建築的內部與外部切分開來，建築的立面不再訴說隱藏在內部的機能和活動，摩天大樓就是執行過腦前葉切除術的建築範例。

益，後者敢於提出更大型、更複雜的專案冒險。不久，同樣的情形也會發生在這裡。

我認為樂觀主義是建築師的基本立場，幾乎可說是建築師絕對要履行的義務。我無法想像，建築師除了樂觀主義之外，還能從哪裡發想，但也許這是一種非常天真的想法。由於每位建築師都是在為這個世界動手術，倘若他的動機不是因為他相信這項手術可以帶來有利的結果，將會是一件好事，到最後一定是樂觀的，那真的很可鄙。

我不是一個徹頭徹尾的樂觀派。比方說，我們在梅龍塞納（Melun-Sénart）的案子就沒必要樂觀。但無論如何，我們還是以一種幾乎是人為硬加上去的樂觀主義，試圖爭取到某些條件，某些現實。那是一種假設接受所有條件的樂觀主義。例如，假設我們的野心有九成會化為污泥，會無疾而終，或無法繼續，或想像整個建築行業都被絞進了碎紙機，只剩下浮游生物般的微小碎屑還留下來，問題是，你能靠著這些浮游生物工作嗎？它能為其他事情提供基礎嗎？我的立場是某種調查研究，這立場或許沒多樂觀，但不會做出完全負面的解讀。

如今，柏林圍牆已經拆除，
對於你的查理檢查哨（Checkpoint Charlie）住宅案[13]，
你有何想法？

　　我覺得這個案子非常適切。最早的競圖是在1983年舉行，當時，重新發現
柏林這座歐洲城市的呼聲四起。國際建築展（International Building Exhibition,
IBA）[14] 的模型，便是重新發現街坊建築，並以此作為準則。當時，我提出的建
議與這項教條背道而馳。我認為，打著歷史的名義，把柏林歷史上的一塊重要部
分清除掉，是件很奇怪的事。柏林的歷史當然包括十九世紀，但它同樣也包括二
次大戰、戰後重建，以及柏林圍牆。隨便找個模型，說它是完美的，然後根據它
來重建這座城市，忽略二次大戰、冷戰，和其他所有事情，這實在非常膚淺。

　　我的案子全然不同。它像是一座現代龐貝──一棟低層天井住宅，之所以蓋
在那裡，只是因為那裡有空地，只要情況改變了，隨時可剷平或廢棄。我的想法

13 譯註：查理檢查哨住宅案（1984-1990）指的是位於柏林查理檢查哨附近，為海關官員和聯軍部隊設計的住宅公寓
案。查理檢查哨是位於柏林圍牆邊，東西德之間的一個出入檢查哨。此住宅案籌劃之初，柏林圍牆尚未拆除，該
區還屬於無人居住的邊界地。1990年1月完工時，柏林圍牆剛剛拆除。

是，柏林圍牆在當時是個極度不祥又脆弱的存在，在如此奇特的紋理脈絡中，設計一棟正常住宅實在是很無趣。有些建築師畫出有夾層和太陽光線的美麗圖解。我發現這實在膚淺得嚇人。由於我們必須在某種程度上遵守規章，於是我們非常開心地設計了一棟把查理檢查哨包含進去的建築。地下室是一座小博物館，展覽內容是關於美軍在維繫柏林這件事情上所扮演的角色。住宅堆疊在頂端。我們的建築被事件所取代，這非常令人興奮，也十分嚴肅。

　　目前我們正在協商，地面層該怎麼處理。我們想把它設計成博物館，展示什麼是柏林圍牆，什麼是冷戰，什麼是查理檢查哨。不幸的是，這樣的構想在新柏林完全是個禁忌。沒人想知道這些。另一個替代方案，是把它設計成舞廳。

14 譯註：1977年，柏林議會以慶祝柏林建城七百五十周年為由通過法案，舉辦了為期十年的「國際建築展」，簡稱為IBA。此次的IBA，係針對柏林十字山貧民窟區（Kreuzberg），進行一系列的都市更新計畫。十年間完成了超過四百棟的新住宅。這些陸續於1980年代完成的住宅，不僅對都市的住宅空間觀念提出新看法，甚至在執行方法上也樹立了典範。柏林IBA的主要核心人物是德國建築師Josef Paul Kleihues和Wolf Jobst Siedler，兩人於計畫開始之初即主張，這次計畫必須融合柏林現有的都市紋理和社會問題。

建築史對你的作品
有什麼影響嗎？

　　大概完全是潛意識的影響吧！不過，打從我對建築開始感興趣的那一刻，我就對現代性和現代化的現象同樣感興趣。同時，我也對俄國構成主義建築師利奧尼多夫（Ivan Leonidov）、密斯凡德羅和美國1920及1930年代的建築師很有興趣。這些興趣支撐了我們的作品，也賦予它們批判的向度。不過最近十年，我開始對歐洲如此輕易就接受現代主義這件事感到質疑。我也開始質疑我的動機，而隨著我越來越倚賴現代主義，我就越來越不喜歡我們正在做的事。有個傢伙，我相信他是個英國人，他說：現代主義也許是歐洲的後現代主義。此話一出，我們就開始苦惱。我們事務所做了一些人事異動，從1986或1987年開始，我們的作品變得更具獨立性。如今，我們追求開放的實驗精神，我們公開表示，我們想要創造一些新東西。這或許是項危險或令人尷尬的野心，但我認為，我們已經在某些作品裡開始冒險。顯然，時機成熟了。並不是說現在一定會成功，而是說，這和目前盛行的計畫書非常貼合。

15 譯註：都市縉紳化指的是，把日漸破敗的低收入住宅區改造成中產階級的美好居住區。

你對舊城市歷史核心區的前景
有何看法？

　　我認為它們正走向非常黑暗的命運。像阿姆斯特丹這樣的城市，正被它的維
持現狀給摧毀，這說法一點也不誇張。它是個巨大的旅遊陷阱，旺季時因為某個
理由無法忍受，淡季時又因為另一個理由難以容忍。就這點而言，不受歡迎的醜
陋城市，或許擁有更美好的未來。在荷蘭，類似鹿特丹這樣的城市，它的有趣度
和看好度，比阿姆斯特丹超過十倍有餘。我很喜歡待在美國的城市裡，因為都市
縉紳化（gentrification）[15]的構想在這裡完全是遙遠天邊的事，好像怎麼樣都不
會傳染到它。這點也許在休士頓也成立，這讓人挺開心的。

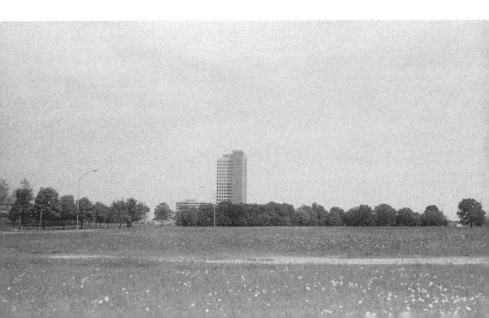

你認為，
建築失敗的原因，
是建築教育體系造成的嗎？

　　所有的學校都像得嚇人，好壞也差不了多少。我看過的學校越多，對這點我就越犬儒，或說越肯定。有一個不同點是，美國學校的調性總是比歐洲學校更理想主義，更正面積極，更高高在上。歐洲學校幾乎對每件事，都有一種與生俱來的犬儒主義，這一方面很健康，但一方面也很愚蠢。

　　身為美國人的困難之一是，不管碰到任何理論，幾乎都可以立即用歐洲這個實體加以驗證而無須擔心被懲罰。歐洲依然是某種神話，把歐洲建築視為伊甸園墮落前的牧歌原型，這想法依然深深烙印在美國教師和學生的心版上。當然，我們都需要典範和理想，但是這種把歐洲理想化的看法，在歐洲並不這麼盛行，因為每個歐洲人都知道，文化匱乏和歷史匱乏是一種司空見慣的事。

　　建築的權力被高估。學校幾乎是由集體無意識或潛意識負責掌舵；某些時期會有某些議題嶄露頭角，其他則被忽略，但沒過多久，原先被忽略的議題又冒出頭來，其他議題則被遺忘，如此這般不斷發展下去。唯有當某些人物把他們的成就歸功於某個特殊學校，並因此創立了某種獨裁形式，你才能真正看出思想學派之間的差別。就某方面而言，你必然是全體文化的一部分，包括該文化所隱含的所有的世故和盲目。

　　學院的貢獻是瓦解建築野心而非訓練建築企圖。在這方面，後現代主義是個非常嚴重的失敗主義者。後現代主義害怕作出宏偉浮誇的陳述，害怕記起每位建築師最初都曾相信的理念：他能改變這世界。我認為，在經濟責任的沉重壓力下，不論是建築師或學院，一直都在否認這點。

最近，
你為《先進建築》（*Progressive Architecture*）雜誌
擔任評審員，你在美國建築中看到哪些現象？

　　評審員會處理到的，都是些漂亮的小建築，或做得很好的建築案。我們坐困在毫無希望的鄉愁式評審系統裡，這套系統只會做出負面結論。這種絕望落後的評論基礎，無法容忍改造建築這門職業所需的活力。

　　有一大塊毫無品味、極端糟糕、恐怖複雜或絕對瘋狂的建築領域，受到有系統地徹底忽略。我認為有一支迷人的分遣部隊存在，大約由五十棟建築所組成，包括美國建築師在日本蓋的建築，或麥可・葛瑞夫（Michael Graves）在洛杉磯蓋的巨大複合建築，或德國建築師在美國蓋的建築。這些建築的源頭完全是綜合性的。它們並非由某位在地建築師、於某個時間點、為某個特定文化量身打造，而是由一名外地人，為遙遠土地上的一塊高貴基地，以不可置信的龐然尺度所做的思辯性投射。你隱約感覺到，這種建築形式變得很重要。

　　我並不是在歐洲或日本，唯一做這類東西的人。全球化終將把我們所有人徹底從土地上拔起，並以非常有系統的方式，把我們變成失根之人，變成所有地方的陌生人。

　　這樣的未來對建築這行意味著什麼？而建築師未來必備的新能力，又具有何種意義？這兩個問題完全受到壓抑和漠視。評審員唯一能做的，就是評判作品的品味和美學。然後繼續傳遞我們所有的憂鬱想法，關於公共空間的喪失，都市風格的喪失，溝通的喪失，等等等等。

是不是有些充滿詩意的觀念
附屬於你提到的「空」（void）──
你在文化中看到的某種東西？

　　「空」當然具有某種藝術衝動。它同時也是機會主義和詩意的混合，因為對我而言，真正重要的是，既然我們的努力有很大一部分都被引導到錯誤的方向，那麼，我們就應該試著以充沛的活力，去挽回或恢復那些不再正當有效的建築領域。正是因為這樣，我們單是把一整塊地區交出來，同時讓另一塊地區恢復原狀，我們就幾乎具備了美德、真誠、從容和樂觀主義。就這點而言，讓一塊地區留「空」，遠比利用或建設該地區更容易。這麼做，也可以讓該地區免於消費主義的攻擊和轟炸，免除意義與訊息的入侵。「空」宣稱要擦除一切壓迫，而建築就是壓迫的一大元兇。

　　空白是一種重要的特質，但它完全被漠視，尤其是被建築師漠視。它以自身的空蕩創造出一種恐怖，但它非常重要，你必須容忍它，並與它達成協議。我們這行不斷被告誡，絕對不要讓任何事情維持在空洞、未決或未定的狀態。從大尺度到小規模都一樣。今日，有一股強大的小裝飾復活潮捲土重來。一方面，這很迷人，但另一方面，這也造成了無比沉重的壓迫感：每張椅子都有上萬種概念，都企圖表現某種東西，也許是那張椅子的組合方式，而這只會讓人注意到那張椅子。我們把大部分的注意力都投注在空間的包裝之上，完全不關心空間本身。

壅塞輻輳文化
如何和消費文化產生關聯？

它們至少是並行的現象。伯曼（Marshall Berman）在《一切堅固的東西都煙消雲散了》（*All That Is Solid Melts Into Air*）一書中，把現代化和現代主義形容成無法抗拒、破壞一切的大漩渦，那意味著，你無法選擇你的基準線，身為衝浪者的你，必須和海浪共同把基準線創造出來。沒有任何路障會阻礙你跨出批判的步伐，但也沒有任何固有的潛在價值可以作為評斷的標準。比方說，法國國家圖書館可以被視為消費者的利益，但另一方面，它也是一種理想主義的陳述，不只我如此認為，法國人也這樣看待。他們問道，面對今日席捲一切的消費主義，以及消融所有實物的電子化攻擊，該怎樣做，才能讓這座圖書館繼續作為公共領域的一種姿態，一種表述。就建築而言，此刻建築師正忙著尋找藉口，解釋為什麼某些事情無法發生，這些藉口把他們緊緊堵塞住，無法從現存條件中發現新潛力。

現代主義一直是專為烏托邦所打造的。
你能重建沒有烏托邦的現代主義嗎？

　　我的作品刻意不帶烏托邦色彩：我是有自覺地試圖讓作品在普遍流行的條件下運作，沒有痛苦、爭論，或諸如此類的自戀主義，我認為這一切，也許只是一連串複雜的藉口，只是為了替某種內在的弱點脫罪。所以烏托邦式的現代主義，肯定會吹毛求疵。但我的作品依然會對準現代化的力量，會向已經運作了三百年之久的現代主義所引發的必然改變看齊。換句話說，對我而言，最重要的是，把這些力量調校整齊，並找出銜接的方式，而且不帶有烏托邦計畫的純粹性。在這個意義上，我的作品是以肯定的態度面對現代化，但以批判的精神面對現代主義這種藝術運動。

飛射子彈

或

未來何時開始？

桑佛・昆特 Sanford Kwinter

I 邁向極限建築

把樂觀轉換成危險，讓危險發聲；這組運作模式可說是庫哈斯建築計畫書一直以來的核心，甚至可回溯到1972的「建築的志願囚徒」（Voluntary Prisoners of Architecture）[16]專案。不過，以如此明確的方式表達出來，這本書倒是第一回，在這本迷你到令人迷惑的宣言似小書中，庫哈斯劈頭便直言：「建築是危險的職業。」雖然這句話的出場很低調，並刻意擺在一開頭，不怎麼打算要讓人留下深刻印象，但是讀完全書，我們還是可以深切感受到，這句話同時帶有強烈肯定和狂野挑釁的意含。因此，庫哈斯的樂觀主義是雙重的：它不只表明，建築應該擺脫安逸的虛榮和自戀主義，不能繼續躲它們的保護傘下，不去面對歷史生成（historical becoming）的現實風險；它同時也指出，建築的思考必須講究實效地聚焦於「在現存條件下發現新潛力」，並應「對準現代化的必然改變和力量，找出銜接方式」。對庫哈斯而言，樂觀主義的地位不下於一種「義務」，是建築師必須秉持的「基本立場」（p. 53）；認真的建築師必定會渴望當個危險的建築師。不過，關鍵問題依然存在：該怎麼做，才能變成危險的建築師。看過大都會建築事務所的作品，我們至少可以從下列態度中讀出一個答案：**當建築拋棄所有「預先給定」的固定類型和先決條件時，就會變危險**；或説得更明確點，

16 譯註：這件專案是庫哈斯1972年在英倫建築聯盟學院的畢業作品，宛如一道柏林圍牆，把倫敦切成兩半。

當建築把歷史條件的實際流動視為它特有的物質性（而非通常各自獨立的幾何、磚瓦、石材和玻璃），並透過轉化和變形的方式，運用這些條件，改造這些條件，創造或結合出建築的形式時，建築就會變得危險。這裡的危險效應來自於，這種激進的物質性（materiality）觀點，是一種絕對活躍、流動和易變的看法：它認為物質性會隨著物質的被運用而產生實際的變動，在形式中掩蓋或釋放它的自發特質，以它自身的能力表達它自己──完全不是外部控制可以任意操控的。這就是為什麼，對庫哈斯而言，真正激進的樂觀主義和烏托邦主義無法相容：因為樂觀主義承認，任何歷史事物的性格中，都有天生的習性和導向存在（即便是庫哈斯所暗示的後歷史「碎屑」，或被動漂流的文化「浮游生物」），這種導向和習性可以被汲取出來，加以遵循，然而烏托邦主義卻仍囚禁在「應該」怎樣的道德宇宙裡，所以無法召喚出任何物質性，把他們空想出來的形狀銘刻其上。簡單說，**樂觀主義和危險就是肯定生命的狂野**，肯定狂野的生命同樣存在於地方和事物之中，至於烏托邦主義所認可的，則是形上理念的流產宇宙：超驗的、固著的，對於歷史世界的鮮活滾動，抱持唐吉軻德式的冷漠。

　　要追隨物質的動向，要在物質不規則的自由流動中，抓住於關鍵時刻「免費」湧現的繁茂「作用」（work），就應該與活力宇宙的開展協同合作，應該接通它那或許隱約潛伏，但力道十足的不可思議和廣闊無垠；要和流動的宇宙融為一體，既去引導它那無可挑戰、無窮無盡、卻又全然直觀的效力，也接受該效力的引導。所有科技在某種程度上，都是取決於如何駕馭這些潛力，但我們大多數人都已忘記，這正是科技的力量和詩意所在。於是，現代科技──科學巧妙愉快地在一套枯燥封閉的數字中運作（或是有技巧地把物質模型設計成一種原始、受到控制的數字環境，並根據這種簡化過的模型進行運作），刻意忘記藉由方程式所呈現的數字流動，只能「粗略」複製更原始、也更具創造力的真實物質的流動，而且當然是完全源自於後者。雖然直到今日，我們對於前現代的種種直觀「藝術」，像是古老的（或當前的）煉金術、海上與陸上的導航術、農業、植物藥理學、天文學、醫學症狀學等等，依然所知有限，但它們全都是取決於一種能力，這種能力可以將時空中的多重動態軌道，理解成單一有機整體中的不同層次。自古至今，其中的竅門都在於，同時掌握「整體」和「相互套疊的路徑」

這兩者，我們現代人習慣用分析性的頭腦，把後者視為「部分」。直觀的竅門也在於，了解物質性有如一種連續性生產（continuous production），在這種生產過程中，各種屬性活力四射卻又溫馴順從地想要結合成新的複合體、新的合金，和新的聯盟。藉由巧妙處理這些物質流動的焦點、黏性、走向和「纖維性」（fibrosity），複雜的自然或人為反應於焉發生，「嶄新」且出乎意料的現象將突然成為可能。所有的藝術說到底，就是精準地整合和處理這些流動關係，藉此生產出新的秩序模型。

雖然這種遊牧的流動藝術當然並未「失傳」，但它顯然不再是現代思維的生長地[17]。隨著這世界不斷多樣流動，不斷聚合累積，自我組織，以及不斷重新打散，大多數的現代人都是在一種抽象推理的網格後設世界中運作，而這種對於大自然的最粗糙模擬，甚至連最快速的電腦數字運算機制也無法出乎其右。於是我們看到，大多數的現代建築形式並非來自流動物質性的拓撲世界，而是源於理想性、傲慢（天真）機械主義和僵化幾何的網格後設世界。這個被拘禁的世界，因

17 關於耕種或「遊牧」在整體都會系統，以及特別是庫哈斯系統中的情況，參見我的〈政治學與遊牧主義〉（ "Politics and Pastoralism", *Assemblage* 28, 1995）。

為盲目於時間的維度，因此孕育出同樣盲目的建築，從後設世界丟進現實世界的建築，就像是一隻鉛靴被丟進時間的清涼河水之中。沒有可對應的鉤爪或潮流可讓它一直漂浮在水面。

　　儘管這樣的先驗圖示幾乎可以做出任何二流的普通物件，但所有非凡卓越的新發明，卻都必須從另一邊汲取。不管任何東西，只要是為了達到效果而仰賴機械性重複，或仰賴空間與時間中的一致關係，都會發現，是抽象運作的時間和物質性世界在後面大力支持。然而根據定義，「新」指的是脫離或違反已經存在的事物，「新」是創意的子嗣，是在超越網格之鏡的地方培養出來的物質不穩定狀態；雖然這幾乎肯定會背叛某種虛假意識，但我們似乎別無他法，只能把新奇事物解釋成來自神祕「外界」的一只快遞。但這所謂的「外界」其實無所不在，環繞在我們四周，甚至是等待我們召喚的東西。置身現代世界的我們，唯有在性能條件的「極限狀態」，在真實時間與發狂似的物質流動的洶湧結合之下，才能尖刻敏銳地見證到它的存在。所有的極限運動，例如空中衝浪、彈跳芭蕾、基地跳

躍、小輪車、快速攀岩等,都有**一種必須達到某種境界並佔居該境界的精神
特質**,都有一種以「瀕於危險邊緣」聞名的操演目標[18]。這類影像之所以大量存
在,並非偶然:臨界條件(liminal condition)其實是一種溝通界面,理性的資
訊處理(例如規劃)在這裡因為承受過多、過快的更替變動而崩潰,讓位給自發
性的物質情報(哲學叫「直觀」〔intuition〕,科學叫「萬能運算」〔universal
computation〕),讓位給感受世界開展的紋理並隨之流動的古老做法,讓位給
物質變成物質的過程。也就是說,在這臨界邊緣我們身歷險境,但你也可以說,
那種臨界狀態逼使我們必須緊急而同時地與多向維度進行溝通。

沒有任何地方比空戰世界更需要我們把自己暴露在空間維度的多重性中,並
與它保持同調。自從德國王牌飛行員伯爾克(Oswald Boelcke)在1916年提出八
條「箴言」之後,這些空戰守則雖然不斷細修,但從未改變過。當然啦,機動武
器的戰術規則,經過法國、西班牙、特別是英國海軍數百年來的海戰磨練之後,
已變得非常普遍又極度老練。但海軍的調度策略,無論多優雅、多複雜,還是缺

18 其他極限運動,諸如鐵人三項、超深海水肺潛水、無氧攀登聖母峰等等,也都是以「災難性的方式」把人類的體
能使用到極限──把它逼到無意識邊緣,逼到必須啟動某種「自動駕駛」機制的程度。

乏兩項會嚴重影響空戰結果的先天維度限制。雖然在大海之上，不僅要考慮敵艦的位置，考量它們與陸地和附近艦隊的關係，考量補給時間和路線，也得考量風向和水流，但海軍所有的運籌部署，都是在單一表面的二度空間上展演。此外，在搶奪制海權方面，戰略性的按兵不動依然是一種清楚而有效的選擇，而且打從1690年的比奇角（Beachy Head）會戰以來就是如此，該場會戰的兩位主將是托靈頓伯爵（Earl of Torrington）和圖維爾伯爵（Comte de Tourville）。代表英國（大多數的荷蘭艦隊也由他指揮）的托靈頓伯爵雖然打輸了這場會戰，但卻發明了「存在艦隊」（fleet in being）這項原理，根據這項戰略，你把軍力部署在一整塊海域上，完全不採取任何行動，也能持續對敵方構成威脅。至於空戰，當然是三度空間全包，而且無法選擇按兵不動——你只能選擇要不要攻擊敵人。但這些只是最基本的條件。空戰還有它自己的特色，而其中的第一項，就是速度，或說整體的流動性。

　　對庫哈斯而言，「美國」這個概念一直像個巨大的黑影不斷逼近。在大都會建築事務所（OMA）的作品中（特別是在該事務所所處理的歐洲環境中），這

個概念不只為大量的美學標的服務，也是創新和激進的主要推手，同時提供了條理連貫的理論架構，讓OMA在思考建築和都市化的目的時，可藉此理解並駕馭後資本主義現代化反覆無常的進程。儘管庫哈斯對美國作了深入研究，並將它融入自身作品之中，但他始終和美國保持一種策略性的「危險」距離，也就是一種創造性的距離：他把美國建構成崎嶇神祕的通道，是通往顛覆破壞、引誘創新的外部世界的必要路徑，並運用巧妙的手法讓它一直扮演這樣的角色。庫哈斯的美國（休士頓、亞特蘭大、曼哈頓）是用來展現自由行動時的飛快速度，是新現象的泉源，以及所有攜帶著「未來」許諾之物的搖籃──一個陌生而極限的環境，一個免於歷史拖累的純移動領域。正是這樣的美國實際發明了「超未來」（hyper-future），因為只有它能夠發明外界的外界。歐洲發明了「美國」作為他們的未來和外界，但美國又發明了他們自己的新邊疆──外太空和把他們帶往外太空的瘋狂扭曲速度。**速度和空間是建造未來的新素材。**

因此，在建築圈裡，庫哈斯是位道地的美國人，因為只有他試圖介入這種絕對精純的未來。然而，這種純粹未來的奇怪想法，又是來自何處呢？二次大戰結

束後，美國處於一陣過度自信的瘋狂浪潮中，主要並非因為他們打贏戰爭，而是因為他們理解到，是傲人的科技成就，是曼哈頓計畫和原子彈這項震驚世人的野蠻產品，讓這一切成為可能。在編排這場複雜萬端、長達兩年、據說可以終結所有戰爭的演出時，美國空軍扮演了關鍵角色；而它的飛行員也早已在歐洲和亞洲舞台上的許多重要戰役中，有過精采的表現。戰勝返鄉，這些王牌飛行員受到熱烈稱頌，被當成神明一般的英雄，這些戰將們隨即決定，他們將肩負起（並冒著生命危險）迎接科幻小說般、比現實更重要的戰後未來的重責大任。為了維持美國的科技（地理政治）尖端地位，他們決定，必須摧毀兩大時空「障礙」：其一，載人飛行器必須飛躍太氣層的限制（28萬英尺）；其二，必須突破所謂的音速牆，也就是一馬赫（每小時660–760英里），一般認為，超過這個速度，任何飛機都將會解體。這些相關成就，為稍後眾所周知且興奮莫名的太空競賽打下了基礎。

有一名二戰飛將，他的空中格鬥技巧和渾然天成的飛機操控能力，已成為傳奇，有些人甚至認為，那簡直是超自然的神力。基於這些理由，「查克」‧葉格（Chuck Yeager）在戰後被選為超音速計畫的先鋒部隊，並在1947年10月突破著名的音障，推翻許多物理學家的忠告和陳腐想法。但葉格知道物理學家不曾知曉的事：他是運動和速度的純粹產物，是有史以來最直觀的飛行員之一。「和我一起飛行過的戰機駕駛中，只有他讓我感覺，他和座艙裝備已融為一體，和替代血肉的機器同一呼吸，他就是一具自動駕駛儀。他可以讓飛機說話。」[19] 在空中格鬥的時空世界裡，在葉格訓練直觀的這片天空，所有事情都發生在極限點上，甚至還略微超過一些。想要活命，「你就得駕駛飛機逼近最危險的邊緣，然後保持在那個狀態，如果你真想讓機器說話的話。」最重要的是，了解這架飛機對各種狂暴、危險操作的耐受極限。你必須精準確知「飛行包絡線（envelope）在那裡⋯⋯確知你碰觸到包絡線的邊緣，然後把它稍微撐開一點點⋯⋯但不可撐破」[20]。空中格鬥比任何東西更像是時空套利：你必須剝削出現在平行流動之

19 Major Gen. Fred J. Ascani, in Chuck Yeager, *Yeager* (New York: Bantam Books, 1985).

20 *Yeager*; Tom Wolfe, *The Right Stuff* (New York: Bantam Books, 1979).0

間的價差（敵對戰機的扭轉向量）。但這些流動絕非均質等速，而是彈性十足，因此，你必須從還沒繃緊到最大值的任何維度裡，搶奪到關鍵價差。沒人比葉格更了解這種「毫髮邊緣」[21]。

由於佔居空間的方式千奇百樣，操作飛機的方式也隨之千奇百樣。我想聲明的是，在庫哈斯身上，我們見證到的，不只是傳統定義下的傑出建築專案，我們還目睹了把社會和經濟空間結為一體的新方式逐漸成形，就後者而言，這還是建築史上的頭一遭[22]。庫哈斯的作品以及他那粗暴、僵硬的幾何和跋扈的邏輯，在很多方面都是一種極限建築，和所有文化活動領域中的所有極限行動（甚至是虛擬和非現實的行動），都有哲學上和本體論上的親屬關係。這些極限狀態和活動的共同點是，紛繁多樣的物質性和狂暴的流動突然沉澱，融合在一種公然蔑視先決條件和「嚴格」理性控制的有機計算體中（戰鬥機飛行員有句常見的口頭禪：「如果你必須思考，你就死定了！」）。簡單說，極限活動牽涉到動員某個場域裡的所有互動元素，所以每個元素的每個動作都會同時改變整體的展開條件。飛

[21] 葉格只駕駛過翼式戰機（即便是F104戰機，也有7英尺長的剃刀翼）或靠自身動力起飛的戰機（不包括1940年代的X-10實驗機），也從未真正飛越絕對大氣層（28萬英尺），但他無疑已做好準備。他是美國第一位把NF-104戰機衝飛到10萬英尺上空，藉此探測該機的飛行包絡線邊緣的飛將，這場測試飛行幾乎斷送了他的性命。儘管如此，葉格還是會定期帶領學生飛越第一大氣層（7萬英尺），那裡的天空黑暗寂靜，但空氣的分子結構依然維持航空空動力學所需的浮力——讓它們可以體驗「外界」，也就是「太空」的感受。

[22] 我能想到的，只有未來主義建築師聖艾利亞（Antonio Sant'Elia）、德國都市規劃師希柏賽默（Ludwig Hilberseimer）以及俄國幾位早期革命人士。

行包絡線的邊緣，就是時間（關係）壓倒空間（物體）、佔據計算上風的地方。

在葉格的世界裡，天空是一個完全屬於動能的領域。我們可以說，庫哈斯的作品相對於古典建築，就等於空中格鬥相對於編隊飛行。編隊在空中確立了嚴格、同質的運動和關係結構。它們利用固定間隔和相對速度在空間中注入某種一致性，制止自然變異和所有的發展路徑。甚至連陸地、太陽和地平線，也都被納入這套一絲不苟的層別之中，因為不論是它們自身，或它們彼此之間的關係，都被詮釋為穩定的元素：根據陸地的變化特徵擘劃固定路線；把地平線當成規線，調整重力平衡；以太陽作為三角定位和線性運動的一個固定點。在空對空戰鬥中，這個空間不只變成流動狀態，而且還波濤洶湧：太陽、陸地和地平線旋轉、进射、飛翔——總歸一句，它們脫鎖了（go ballistic）[23]。飛行員穿插運用這些元素（和它們的彈道）來躲避和欺瞞敵人，或創造令人頭昏眼花的迂迴旋轉行動。空戰的活命準則是：**永遠要出奇不意**。還有什麼口號比這更適合用來創造道地的現代狂野建築？想像有一架戰機（「歷史」／「資本」）尾隨在你後方。

23 譯註：ballistic 原意指彈道，引申為飛彈脫鎖後依循慣性作彈道飛行。

你被迫採用規避戰術以免被雷達攔截螢幕鎖定。這時，你會遵照指導手冊上的逃走路線嗎？會採用正規的擺盪軌道嗎？你會以斷續、起伏的線條切過單一傾斜的平面嗎？當然不會。真正的問題是，該如何避開一切正規重複的行為模式（如何逃開你整個陷入其中的那個空間）？最簡單但並非最明顯的解決之道是：同時爆散到所有空間維度當中。說比做簡單？也許，但並非絕無可能。庫哈斯在書中列舉的三個專案，全都精確展現出這種控制得宜的爆散，將動態的物質性爆散到無形但毗鄰的聯合維度當中：澤布魯日海上轉運站示範了多重又集中的通訊、交通和資金匯流；法國國家圖書館打造出拉扯、旋扭、再鑲嵌、虛實交錯、挖空翻轉的建築結構；卡爾斯魯厄藝術與媒體中心則是擴大了影像和基礎建設的精神塑造效果。〔頭尾相遇：「歷史」／「資本」鬆綁解離成一條長長的弧線，繞了一大圈之後，又在不同的戰術劇本中重新接合。〕

1994年11月，葉格出版了一篇短文，談論空戰戰術。該文包括三個小段，每一段都針對如何擴張「飛行包絡線」的彈性「邊緣」提出概述，或許可以用三

大新「箴言」來稱呼它們[24]。在檢視這些箴言之前，或許應該說明一下，「飛行包絡線」這個概念本身，有何重要性。這個詞彙當然是源自於軍事人因工程學（ergonomics），在這個脈絡下，「包絡線」一詞至少意味著三項概念：第一，人機介面構成下一層級的綜合體；第二，流動力量的恆定控制群組構成暫時、流動但歷史性的整體；第三，這種綜合體或整體是有機的，是由施行操演的過程所界定，並擁有自身的整體公差和參數。根據定義，包絡線是一種溝通性的動態裝置。難怪這麼多年來，它始終是庫哈斯最喜歡的語彙之一。庫哈斯的建築案，無論好壞，從來不是針對某個「古典」問題提出永久性或穩定性的解決方案，也從不假裝要這樣做。反之，它是對多重偶發連結的情勢做出充滿彈性的臨時性解析。他的解決方案具有半衰期，是由當下的時間和歷史的發展所決定，會隨著世界潮流移動，可以靈活調整建造條件，計畫內容也有極大的翻轉空間。它們完全是N度空間的時代（epoch）產物，而非時間盲（世界盲）的基地（site）產物。庫哈斯的作品就像空中遭遇戰，是在純粹的戰術競技場上組構，在具體的歷史（世界主義）流動的抽象包絡線中成形。

24 General Chuck Yeager, "How to Win a Dogfight," *Men's Health*, November 1994. 感謝Brian Boigon讓我注意到這篇文章。

II 全金屬外殼

葉格箴言第一條：看得比對手多。對飛行員而言，這句話只有一個意思：讓眼睛擺脫物件以及物件導向的觀看習慣。葉格向我們展示，該如何把所有空間全部納入視覺焦點，如何集中看到每件事。（每當有人問葉格，是什麼原因讓他成為如此卓越的飛行員時，他總是回答：「我有一雙最棒的眼睛。」）對建築師而言，這意味著**把你的焦點放到無限遠**，不要一直逗留在物件之上，而要進入可觸可感的有形空間，在空間中探尋突破性的發展。掃描變化和波動，把自己當成循環的一部分，就好像你一直是這些流動的成因之一，然後做出回應。這條箴言可以和「首先鎖定敵人」這條更古典的戒律搭配運用。不管在任何地方，套利都是讓新浮現的差異變重要的做法──對稱性破缺（symmetry break）「結出」空間，讓形式湧現。對葉格以及對庫哈斯而言，歷史，甚至是物質史，全都是關於門檻（threshold）。因為在自由物質中，能量和資訊變成完美同延的流路，彼此可以同步轉換，並立時「計算出」結果。物質就跟歷史一樣，是一種聚合物，半流體、半固態，是一種「膠狀物」（colloid）或液晶，可以有節奏地應和穿越而

過的輸出流和輸入流變換模式。這些變換就像是安裝了觸發裝置的檻階一樣層層分布，當變量擴張超出局部「均衡」或包絡線時，就會觸動扳機。飛行員必須學會進入這種如同自由物質的領域，學會以計算的方式與聚合體的開展伸及同時間，擴及同空間，好讓所有反應都能在瞬間產生（「如果你必須思考，你就死定了」）。庫哈斯的技巧也在於如何駕馭這些門檻。說到底，「門檻」就只是位於包絡線邊緣、特准填入事件的那個地方的另一種說法[25]。在這本書裡，庫哈斯至少界定了六大門檻或露頭，包括有潛力的和已經成為事實的：**1. 壅塞輻輳**（congestion）：少了它，所有的「大都會」效應也不復存在；**2. 歐洲新概念**（a new concept of Europe）：以突如其來的「尺度暴增」和隨之產生的多方重組為基礎，發展出收集、儲存和部署能量的新程式；**3. 大**（bigness）：這個涵蓋一切的主題，是現代晚期地景中所有「量子」現象的典型代表，這種尺度和規模的改變，不只造成程度上的變化，也帶來性質上的轉變（新質地）；**4. 內部與外部脫離**（dissociation of interior and exterior）：內部與外部不只變成各

25 渥夫朗（Stephen Wolfram）的「第四類行為」；蘭頓（Chris Langton）和卡夫曼（Stuart Kaufmann）的「動態平衡系統」和「混沌邊緣」；亞伯拉罕（Ralph Abraham）和湯赫內（René Thom）的「分界」和「劇變論」；混沌學家和熱力學家的「分叉」和「偏離均衡狀態」；德勒茲（Gilles Deleuze）和瓜塔里（Felix Guattari）的「特異性」；契克森米哈賴（Mihaly Csikszentmihalyi）和最優經驗理論家的「心流」；信號理論（signal theory）的「one-over-f」；禪宗的「最大張力」（弓道）……這張美麗的清單可以一直列下去。

自獨立的計畫內容和自由發展的領域,更成為自由浮動的價值(外部可以摺進建築裡;內部則像黎曼流形〔Riemannian manifold〕[26]一樣,以局部和混雜的方式界定):**5. 作為震撼或特性的龐然規模**(sheer mass as affect or trait):一種密度關係,如同哈佛建築史家西爾維蒂(Jorge Silvetti)筆下的「大競技場」(Colossal)[27],說著被人遺忘的語言,好比一支消失的美麗部落突然返回家園;**6. 無根**(rootlessness):與緩慢、深刻的開展(令舊世界驕傲自負的「土地」和「所在」)切斷關係,根據「快速、便宜和失控」這幾項現代晚期資本主義、人口統計和全球化的特質,進行或許令人遺憾但無可避免的再疆界化(retorritorialization)[28]。

葉格的第三條箴言(請容我把第二條保留到最後):**運用四度空間的每一個維度**。蹩腳的飛行員(和二流的建築師)認為空間是彼此分離的二維平面流形(manifold),各有不同的軸線和方向。普通的飛行員(和比較好的建築

26 譯註:黎曼流形又稱黎曼空間,由十九世紀德國數學家黎曼於1854年提出,企圖以曲率概念來刻劃或表徵歐氏幾何空間,進而刻劃使幾何圖形在運動(一種保持距離的座標變換)之下不變形或不變大小的那種空間。

27 Jorge Silvetti, "The Seven Wonders of the World." 1982年在羅德島設計學院發表的演說。修正版即將刊登於《裝配》雜誌(*Assemblage*)。

28 庫哈斯本人的口號是「他媽的脈絡」(fuck context)。Cf. "Bigness," in Rem Koolhaas, *S, M, L, XL* (New York: Monacelli Press, 1996).

師），認為空間是三度連續體。然而，在空中格鬥時（或在二十世紀末的空間裡），精準又富可塑性的時間感至為重要。葉格指出了大多數飛行員都不了解的一點：「藉由控制油門這個動作，他們控制了時間。」[29] 時間當然不只是四度空間裡一個維度而已；而是少了它，其他三個維度都無法展開的那個維度。它連結一切，它在每個邊緣施壓，分派每道門檻，通向所有成形過程。從A點到B點要花多長時間？這是現代物質空間的基本問題，但這指的並非簡單的平移軌道。在四維流形裡，簡單說，空間是活的。A點和B點不再是牛頓晶格（Newtonian lattice）上的簡單座標（懷海德〔Whitehead〕的用語是「簡單定位」〔simple location〕），而是拉格朗日網格（Lagrangian mesh）上的向量（懷海德的原始「機體」〔organism〕）。這意味著，每個運動都會沿著它拉出在地空間（local space），也就是和周遭環境具有高度關聯性的在地條件，因此每一次的位移也都是一次性質轉變。在空戰格鬥這種卓越的極限行動中，由於時間變成你可以實際體驗的物質，變量也隨之倍增，讓空中戰術這個概念本身整個蒸發[30]。剩下

29 "How to Win a Dogfight".

30 Peter Kilduff with Lieutenants Randall H. Cunningham and William P. Driscoll, "McDonell F-4 Phantom," in *In the Cockpit*, ed. Anthony Robinson (London: Orbis, 1979). 感謝Jesse Reiser讓我注意到這篇文章。

的，就是「相對運動和時距問題」的競速賽。這個新的拉格朗日空間，是一種複合關聯的空間，或空戰中的「多重戰術」空間。例如，當戰場上同時有好幾架敵機和友機時，你必須根據情況判定，你是否有能力把敵機從僚機的機尾轟掉，因為眼看另一架敵機已經追上來，準備朝你開火。你必須計算每個「座標框」裡的「能量」差價：你的相對運動能否讓你搶在後方敵機的相對運動足以對你開火之前先把另一架敵機轟掉。碰到這種情況，你必須牢記，速率決定了所有座標（而非「簡單定位」），然而速度依然只是一種相對值。這場競賽是要利用差價，並在有需要的時候，不斷「從稀薄的空氣中」（out of thin air）[31] 生產出差價。例如，迫使對方加速甚至比繞著它迴旋更有效。這可以說明，為什麼速度較慢的俄國和中國米格戰機迴轉半徑比較小，為什麼它們可以包覆不同的特性或「物質性」光譜，以及它們為什麼會成為許多速度更快的戰機的致命殺手。例如，在高速轉向的遭遇戰中，因為出現強大的重力引進新的內部包絡線，於是有了新的公差提供可資利用的新物質維度，提供可以撐拉的新包絡線。對戰機飛行員而言，

31 譯註：「out of thin air」字面義是「從稀薄的空氣中抽取……」，引申為「憑空」和「無中生有」之意。這裡一語雙關。

飛行包絡線不只是各式各樣的變動元素之一，不只是像飛機自身的性能、地平線、天空、太陽、敵人、僚機駕駛等等的變動因素，必須精準追蹤到它的座標；飛行包絡線是所有元素以超高速度匯聚的一種複合關係。領略到這點的建築師，也會同時領略到既適用於空中格鬥也適用於晚期資本主義的這個奇異事實：能在性能包絡線的限制內將戰機和武器運用到最佳境界的人，就能贏得成功。你必須把飛機開到比對手（「歷史」／「資本」）更接近（又不會超過）包絡線邊緣的地方。物質性在同一個世界裡彼此對抗，自由緊貼著災難盤旋。樂觀主義和危險，是同一隻怪獸肩上的兩個頭。

　　這把我們帶到最後一個問題：將射擊術整合到飛行系統當中，葉格最後也最神祕的一句箴言，就是以此為主題：飛射子彈。結果證明，學會看和學會射擊這兩個問題極端類似，後者只是在強度和複雜度上比前者整整高了一階。然而，當我們沿著複雜度的階梯往上爬時，我們也同時爬上整合的階梯：互動的元素

更多，但有一種更平順的整體形狀。萊勒普（Lars Lerup）曾撰文探討「宏觀形態」（megashape），埋藏在幾何體系下的演算鬼魂，它們把自己奉獻給直觀，儘管是採取分期付款的方式 [32]。其他人則提到一些奇異的露頭，這裡的「理解領會」充滿了依然穩固的控制機制，但這些控制機制卻無法在系統中找到定位。這和根據動物一致性所採取的蟻群或羊群行動並無差別。再一次，同時打動心靈和眼睛的，是流動形狀的平滑性（smoothness）。而這種平滑性，其實是源自於內建在物質系統中的劇烈指向性（directedness）。關於這點，我們可以再次乞靈於拉格朗日網格的錯綜理論，但對於如此複雜的問題，我們有義務發展出更簡單的模型。這次處理的同樣是相對運動和時／距計算：如何讓子彈找到敵機，或說得更明確點，如何讓子彈不只在空間中也在時間裡擊中目標……當這場相遇勢必會在不可知的未來發生時！諾伯特・維納（Norbert Wiener）在二次大戰期間發展出的控制論（cybernetics）科學 [33]，研究的正是同一個問題，只是層次不同。但早在控制論科學出現之前，控制論藝術就已存在。如今，這種藝術在最極

[32] Lars Lerup, "Stim and Dross," *Assemblage* 25 (1994).

[33] 譯註：1948年，美國麻省理工學院數學教授維納，撰寫了《控制論：或關於在動物和機器中控制和通訊的科學》（*Cybernetics or Control and Communication in the Animal and Machine*）一書，為控制學奠下基礎。「Cybernetics」一詞來自希臘語，意思為「掌舵術」，包含了調節、操縱、管理、指揮、監督等多方面的涵義。在學術上，「控制學」所涵蓋的數學理論極其廣泛，其中較重要的研究內容是：一套系統（system）如何利用接收得來的資訊，自行決定要如何執行下一項任務，亦即所謂的「自動化」（Automation）概念。

限的（超時間的〔hypertemporal〕）情況和環境中，依然優於科學。那麼，該如何飛射子彈呢？嗯，葉格大概是一位天生好手：

> 在狂野的天際當中，我知道我是為空中格鬥而生。這感覺無法言喻：就好像你和野馬戰機合為一體，是那該死的油門的延伸……你就像纏在飛機裡的金屬線，可以讓它飛到危險的極限……你打從骨子裡感覺到引擎的存在，感覺它正在一點一點失速，正在逼近控制效能的極限……就快達到本能飛行的境界：你很清楚你的馬。[34]

不，這不是神祕主義；這是計算冶金學（computational metallurgy）。我們都知道，合金是流動狀態被制止的液體。我們在什麼地方用什麼操作程序制止它們的流動，便會決定這些合金的作用、外貌和屬性。越讓它們接近極限狀態，也就是液態、壓縮，或加熱，它們就會「說出」越多的屬性和特質。制止合金的各

式流動，是一項煩費心力的過程，必須把某項元素分離出來，讓其他元素延伸一到兩倍或兩倍以上。各種素材的工匠都會順應並開發素材「潛在」的模式和結構；讓素材自由坦言。甚至連魚類在水生環境中探測渦旋時，也是採用類似的方法，以便達到超過百分百的移動效率。不過，這種作用通常只在匯聚點的地方才會浮現，因為在這些地方，系統之間的溝通和資訊交換密度最強。

葉格已經教導好幾代飛行員如何飛行，以及如何讓自己在空中具備強大戰鬥力。這些技巧，這些從展開構形中粹取出來的心得，無疑是可以傳授的。飛射子彈：「為了誘導敵機〔讓它沿著你的子彈會擊中它的時間路徑飛行〕，你必須讓戰機變成你身體的延伸。」[35] 已經沒落的控制論藝術老愛說：你的飛機是金屬。你的飛行軌道是金屬。（我們的城市，無疑，也是金屬！！）當然，飛機是非常複雜的金屬，組織異常精密，且充滿生命。既然已經夠「熱」，也就是說，

已經遠離平衡狀態，接近包絡線邊緣，難道我們不該讓它自身的金屬性質説話嗎？因此，此刻的所有遭遇，包括你的神經系統，都是金屬性的（鈉離子、鉀離子和氯離子的動作電位循環），我們也必須讓它的金屬性説話。剩下的，就是進入複雜的糾葛，隨波逐流。但要做到這點，我們首先要忘記飛機的存在[36]。當你的焦點打開，飛機就會被拉進你體內（宇宙是金屬！！）[37]。葉格説：

> 別思考轉向問題。只要轉動你的頭和身體，讓飛機跟著你轉。在你瞄準時就把子彈飛射到陣地。[38]

就是這樣。忽略飛機，只要把子彈飛射進陣地。甩動頭部的曲線，加上你的臀部在駕駛座艙上順勢搖擺所形成的弧線，構成單一的演算矩陣，加上來自你機砲的切線。整個串聯接續，整個向時間延伸。這裡沒有大量複雜運算的空間，沒

36 類似的是，在雜技藝術中，想要靈活控制多種非線性變數（雙手、球和它們的軌道），讓它們維持一種牢固的模式，唯一的方法，就是讓眼睛離開球本身，也就是，讓觸感、記憶，以及更重要的，深藏在體內的生物圖示的自然韻律吸引子（耦合振子現象）接手，調節各項運動。雜技從身體裡召喚出一種音樂物質性。這些模式關係結構，目前正在所謂的「位換記號理論」（site swap theory）中接受實驗記譜。See Peter J. Beek and Arthur Lewbel, "The Science of Juggling," *Scientific American*, November 1995.

37 「並非所有東西都是金屬，但金屬無所不在。金屬是所有物質的指揮……非有機生命是冶金術的發明，冶金術的直觀。」Gilles Deleuze and Felix Guattari, *A Thousand Plateaus* (Minneapolis: University of Minnesota Press, 1987). 這裡有關物質性的討論，完全受惠於這部作品，特別是〈論遊牧〉（On Nomadology）和〈道德地質學〉（The Geology of Morals）。

38 "How to Win a Dogfight."

有電腦的空間，沒有自動覆寫的空間。庫哈斯說，「忘記規劃」；葉格說，「忘記飛機」。我們知道他們是對的，因為無論技術進展的程度有多激烈，空中格鬥的成功本質，自第一次世界大戰以來從未變過[39]。當庫哈斯謹慎提出「前瞻性的判斷」（頁47）作為固定規則的替代方案時，你知道他在尋求的，正是這種朝向未來、朝向時間的延伸。庫哈斯的城市是金屬城市（卡爾斯魯厄──陰極射線管的鎢和磷；巴黎──光學影像處理的溴化銀和彩色印片法化學；澤布魯日──火車、船隻和汽車的薄鋼板）。是「開放」和瀕於危險邊緣的「控制學大都會」（cybernetropolis）。飛射子彈，就是為物質裝填動作電位（action potential，讓訊號得以利用局部互動藉由神經系統長距離傳導的離子差），裝填連續性影響，這些影響會像衝擊波一樣以更快的速度傳導進時間當中[40]。當庫哈斯談到在巨型都會中避開常見的放射狀連結，改用圓形連結或串列式連結或大量平行連結來造成虛擬壅塞的可能性時，他就是在利用都會神經軸裡的這種「動作電位」。

[39] 雷達攔截官（RIO, radio intercept officer）在今日大多數的先進戰機中坐在飛行員正後方，負責控制武器系統，有一個完全電腦化的座艙。然而，在前方，電腦往往只是聊備一格；在空戰中，從來沒有按鈕戰這回事。即便到今天，轟炸機飛行員依然在追求最大極限的手動操控能力，以對抗自動駕駛功能，讓飛行員在處理致命的「邊緣」操控時，能擁有最大的控制力。電腦的角色，往往只是把數字流極小化，然後過濾到飛行員的神經系統。

[40] 應用在交通流量研究上的運動波理論（kinematic wave theory）已經證明，脈衝，或交通衝擊波（shock waves），會造成高速公路上的塞車現象。這些沿著車流向前或向後延伸的波，以更快的速度完全獨立於任何個別車輛或集體流動的速度。

飛射子彈就是為物質場賦予指向性──就這樣，沒什麼神祕色彩，也沒更多東西。

當庫哈斯致力追求什麼是「活力」（vitality）的時候，他就是在致力追求子彈以及與子彈神祕相關的彈道。活力是物質性，而物質性就像尼采的權力意志（Will to Power），總是會牽動自身的其他單位。伯爾克在他的第六條箴言中，對空中格鬥和大自然提出了重要一點，他說：「如果你的對手朝你俯衝，別試圖逃避攻擊，而要正面迎戰。」庫哈斯在所謂的「抵抗運動」（Resistance）中讓許多旁觀者感到害怕的是，他大半會採用這種行動主義者的信條。

此外，活力是一種場域（field）屬性，一種行動整體的特質（生物學上的「激發介質」〔excitable media〕，葉格口中的「狂野天際」），在生命系統

中是不可簡化也不可定位的，在城市、有機體或空中格鬥的「超域」（hyper-field）裡也一樣。生命或許被界定為支撐自身跨越時間的一種模式，界定成一套控制系統，調整一連串以神祕方式彼此接應的處理程序。在葉格和庫哈斯身上，以及在未來藉以闖入的所有瀕危邊緣，我們看到一種把事物視為有機體的觀點，我會說，在這種觀點裡，對虛空的恐懼（horror vacuii）並不存在。**空，就像庫哈斯所理解的，是嶄新和創意潛力的泉源所在**，因為這裡混沌不定卻又彼此相關（有指向但沒有預先決定）。飛射子彈就是讓一度釋出的向量佔居自身；它

是掙扎著要轉變成物質的那個痛苦區間。根據把世界視為有機體的看法，區間就是物質，一種充滿活力的可塑介質，它投射到現在前方，再由現在予以接受。我們無法預先知道它會變成怎樣，因為它是沒有形式的純粹形構（潛能）。

　　唯有當建築完全掌握到連續性直觀和關係直觀，把它當成一種語用學和物理學，建築才有可能達到極限。到那時，無論那時距離現在有多遠，我們都會發現，就建築領域而言，未來已經從庫哈斯身上開始。

國家圖書館出版品預行編目資料

庫哈斯談建築的危險/雷姆・庫哈斯(Rem Koolhaas), 桑佛・昆特(Sanford Kwinter)著；吳莉君譯. -- 初版. -- 臺北市：原點出版：大雁文化事業股份有限公司發行, 2022.09
128面；14.5 × 21 公分 譯自：Rem Koolhaas : Conversations with Students.
ISBN 978-626-7084-38-0(平裝)
1.CST: 庫哈斯(Koolhaas, Rem) 2.CST: 學術思想 3.CST: 現代建築 4.CST: 文集
920.7　111011600

庫哈斯談建築的危險

（原書名：建築的危險）

策　　劃　萊斯大學（Architecture at Rice）
作　　者　雷姆・庫哈斯（Rem Koolhaas）、桑佛・昆特（Sanford Kwinter）
譯　　者　吳莉君
執行編輯　葛雅茜
封面設計　白日設計
內頁設計　三人制創、詹淑娟

行銷企劃　王綬晨、邱紹溢、蔡佳妘
總 編 輯　葛雅茜
發 行 人　蘇拾平
出　　版　原點出版 Uni-Books
　　　　　Facebook: Uni-Books 原點出版
　　　　　Email: uni-books@andbooks.com.tw
　　　　　105401 台北市松山區復興北路333號11樓之4
　　　　　電話：（02）2718-2001 傳真：（02）2719-1308

發　　行　大雁文化事業股份有限公司
　　　　　105401 台北市松山區復興北路333號11樓之4
　　　　　24小時傳真服務（02）2718-1258
　　　　　讀者服務信箱Email: andbooks@andbooks.com.tw
　　　　　劃撥帳號：19983379
　　　　　戶名：大雁文化事業股份有限公司

初版 一刷　2022年9月
初版 二刷　2023年8月
定價：350元
ISBN 978-626-7084-38-0